Mondrian.

수잔네 다이허 **지음** | 주은정 **옮김**

피에트 몬드리안

1872–1944

공간 속의 구조들

마로니에북스 | TASCHEN

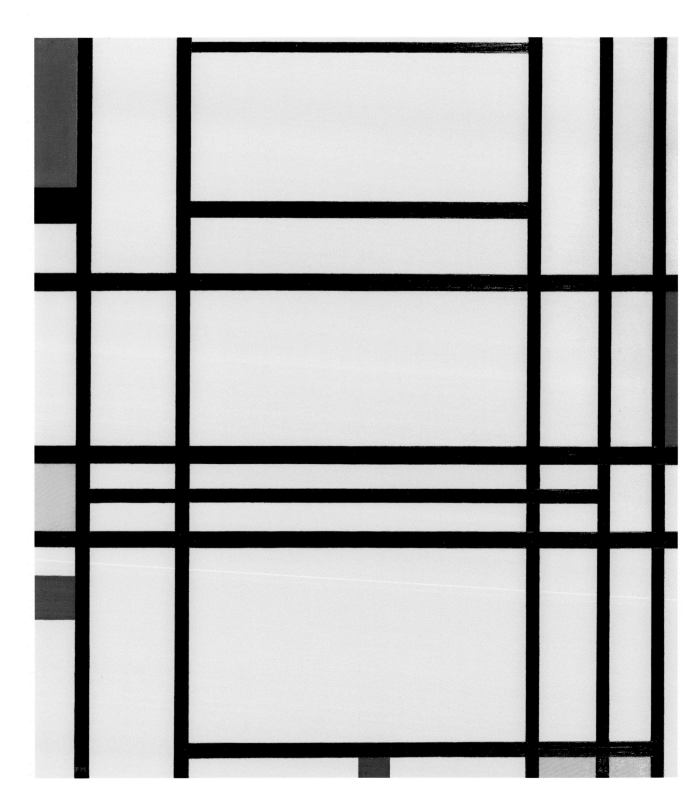

차례

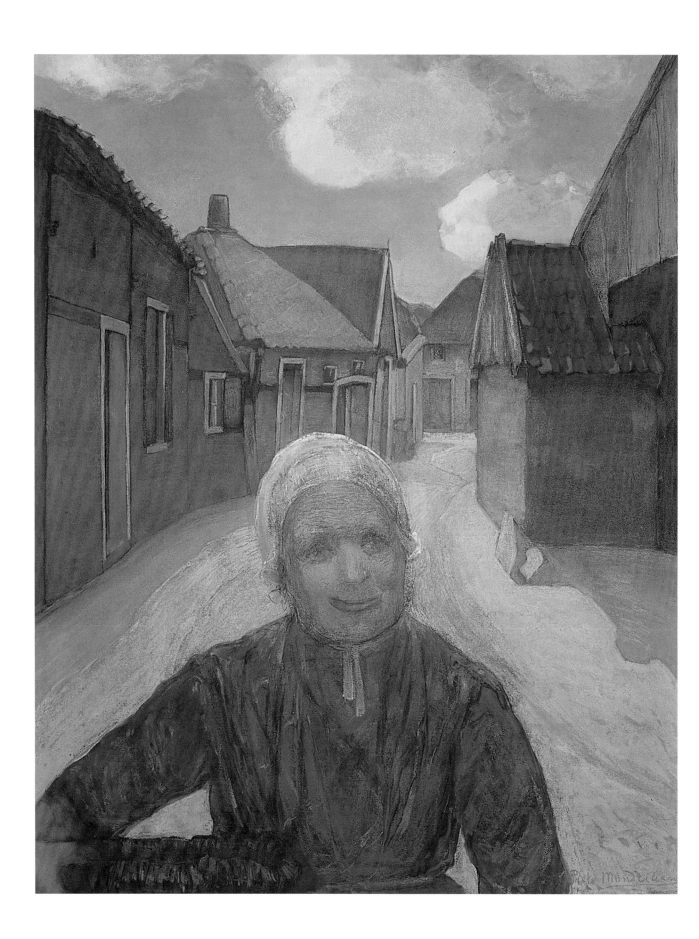

교회와 집—초기 전원시?

몬드리안의 추상회화인 〈노랑 · 검정 · 파랑 · 빨강 · 회색의 타블로 2〉(61쪽)는 1922년 제작되었다. 단순한 흰색 배경이 이 작품을 지배한다. 흰색 중심부는 검은 선으로 둘러싸여 있는데, 이 선들을 다시 왼쪽의 파랑, 위쪽의 노랑, 오른쪽 하단의 빨강으로 채색된 작은 직사각형들이 에워쌌다. 이 사각형들은 작품을 시계 방향으로 읽도록 유도한다. 시선은 작품의 빈 중심부 주변을 서성이게 되고 이 움직임을 통해 검은 선들과 밝은 색 직사각형들이 밖으로 팽창해나가는 것처럼 보인다. 흰 표면 위에 놓인 박스 형태로 둘러싸인 색채들의 배열은 달라질 수도 있고 변화할 수도 있는 듯하다. 몬드리안은 그의 작품의 리듬에 대해 여러 차례 언급한 바 있다. 그는 작품들이 정지한 것이 아니라 움직이는 것처럼 보이기 원했다. 이 형태들의 리듬은 각기 다른 분위기를 불러일으킨다. 기본적인 색조는 차갑지만 어떤 작품들은 밝은 색채의 활기로 넘치는가 하면 다른 작품들은 명료하고 거리감을 불러일으킨다. 재즈를 좋아한 몬드리안의 작품들은 즉석에서 창작 · 연주되지만 무한한 자유변주의 일부인 트럼펫 연주자의 리프처럼 색채를 기본 주제로 한 즉흥연주 같다.

　　보이는 것과 달리 몬드리안은 한 작품을 완성하는 데 몇 달씩 걸리곤 했다. 그는 결과가 만족스러울 때까지 덧칠했다. 가장 급진적인 실험의 절정기였던 1914년에 그는 현대회화를 '고대 그리스 건축'에 비견될 만한 고전으로 만들고자 하는 자신의 바람을 선언했다. 메모가 적힌 노트는 몬드리안이 옛 거장과 나눈 내면의 대화를 보여준다. "렘브란트, 우리가 잘못된 방향으로 가고 있는 건 아닐까요?" 그가 보기에 당시 회화가 직면한 주요 문제점은 추상회화가 종종 '장식적'으로만 보인다는 점이었다. 몬드리안은 전통과 혁신을 결합해 앞선 세기의 걸작들에서 자연스럽게 진화된 추상미술의 흐름을 만들고자 했다.

　　피에트 몬드리안은 1872년 아메르스포르트라는 조용한 네덜란드의 한 지방도시에서 태어났다. 이 지역은 네덜란드의 다른 지역과 마찬가지로 여전히 17세기 '황금기'를 꿈꾸는 듯했다. 그러나 1870년대까지 빈곤이 만연했고 사람들은 일상의 고달픔에서 벗어나기 위해 종교적인 광신이 가져다주는 환상에 빠져 있었다. 이 지역 초등학교 교장이던 몬드리안의 아버지는 그런 광신도 중 한 사람이었는데, 교회에 대

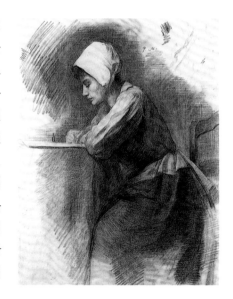

필기 중인 모자 쓴 소녀
Girl with Bonnet Writing
1896–97년경, 종이에 검정 크레용, 57 × 44.5cm
헤이그 시립미술관

6쪽
라펜브링크에서
On the Lappenbrink
1899년, 종이에 구아슈, 128 × 99cm
헤이그 시립미술관

1899년경 목가적인 풍경을 그리던 젊은 몬드리안은 네덜란드 현대회화에서 매우 독자적인 접근법을 발전시켰다. 이 작품의 미소 띤 농부의 아내와 생생한 색채는 윈테르스웨이크 내 작은 마을의 평범한 길을 충만함이 느껴지는 평온한 장면으로 바꾸어놓았다. 유사한 분위기를 몬드리안의 모든 후기 작품에서 발견할 수 있다.

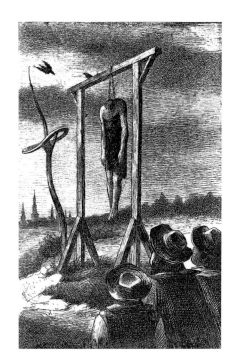

메헬렌의 교수대에 매달린 피테르 파니스
Pieter Panis on the Gallows in Mechelen
아드리아뉘스 함스테디위스의 『순교자의 역사』
(암스테르담, 1671) 삽화

한 헌신이 그의 삶을 지배했다. 그는 가족에게 안락한 삶을 제공해주지 못했다. 학교 기록에 따르면 몬드리안의 성장 환경은 가난했다. 어머니는 자주 아팠고 그럴 때마다 1870년생의 누나 요한나 크리스티나가 가사일을 돌봐야 했다. 그녀는 겨우 8살이었고, 그녀가 돌보는 가정은 혼란스러웠을 텐데 아버지는 도와주기는커녕 자발적으로 학교 과외지도를 맡았고 종종 교회 여행을 다녔다.

몬드리안은 어린 나이에 세상과 사람에 대한 신뢰를 잃었던 것 같다. 누나인 요한나 크리스티나처럼 그는 지속적인 관계를 맺지 못했고, 항상 자신의 심리적인 안정에만 주의를 기울였다. 누나는 아버지가 죽을 때까지 함께 살았다. 아버지의 죽음 이후 그녀의 상태에 대해 쓴 한 편지에서 몬드리안은 '방어벽'이라는 표현을 썼다. 그러한 누나와 달리 그는 성장하면서 아버지와의 정서적인 거리감을 극복해야 했고, 미술이 제공하는 상상의 세계 속으로 빠져들었다. 종종 언급했듯이 그는 미술에서 '새로운 삶'을 발견했다.

죽음 직전에 한 마지막 인터뷰에서 몬드리안은 자신이 어렸을 때 아버지가 자신에게 어떻게 그림을 가르쳐주었는지를 설명했다. 그들은 교회를 위한 석판화를 함께 제작하곤 했다. 피에트가 1892년에 암스테르담의 미술 아카데미에 들어갔을 때, 아버지는 부유하고 영향력 있는 신교도 친구들과 함께 그에게 방을 구해주었는데, 아마도 자신이 감당할 수 없는 아들의 학비를 그들이 치르도록 설득했던 것 같다. 암스테르담에 도착하자마자 몬드리안은 급진적인 신교도 모임인 네덜란드 개혁교회(Gereformeerde Kerken in Nederland)에 참여했다. 이 모임은 오늘날까지 지속되고 있는데, 1900년 이전에 이 모임은 보수적인 소위 반(反)혁명당과 긴밀한 협력관계에 있었다. 그는 17세기의 작품(8쪽)들을 참조해 종교적인 삽화 시리즈를 만들기 시작했다. 장차 현대회화의 선구적인 혁신가가 될 몬드리안이지만, 그는 당시 교회가 부여한 제약과 현대미술에 대한 반대 입장을 수긍하고 있었다.

관개수로, 다리와 염소
Irrigation Ditch, Bridge and Goat
1894-95년경, 종이에 수채, 49×66cm
헤이그 시립미술관

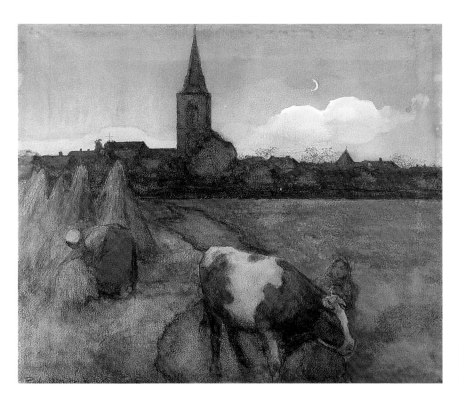

성 야곱의 교회가 있는 농장 풍경
Farm Scene with the St. Jacob's Church
1899년경, 종이에 수채와 구아슈, 53×65cm.
개인 소장

몬드리안이 이처럼 지극히 반동적인 조직의 규율을 기꺼이 따른 이유는 무엇일까? 개혁교회는 스스로를 19세기 후반의 급격한 변화의 공습에 맞선 네덜란드 내부의 요새이자 섬이라고 생각했다. 구성원들은 세기의 전환기에 금방이라도 닥칠듯한 격변을 통제함으로써 상황이 윤리적으로 '옳은' 방향으로 나아가리라고 확신했다. 그들은 자기 입장의 취약점을 인정할 준비가 되어 있지 않았다. 새로운 시대에 대한 그들의 반응은 세계가 '대화재'로 소멸한 후 모두를 위한 '새로운 삶'이 시작되리라는 종말론적인 것이었다. 그들은 교회 안에 소규모 자치 조직들을 만들어 앞으로 닥칠 상황에 대비했다. 소규모 조직 안에서의 삶은 내부 규율에 따라 규제되었다. 몬드리안은 '새로운 삶'에 대한 자신의 희망이 교회에 반영되어 있음을 발견했고, 이 꿈을 또한 보다 신중한 언어로, 비록 덜 사실적이지만 상상력이라는 저항할 수 없는 매력을 지닌 미적 표현의 도움을 빌려 지킬 수 있으리라고 보았다.

몬드리안이 후에 자신과 비교하기 좋아한 렘브란트는 레이텐에서 자랐고, 그곳의 라틴어 학교와 대학교에서 공부했다. 그는 당대에 가능한 모든 교육적 혜택을 누렸다. 출발부터 찬란한 렘브란트의 작가 이력은 궁정과의 교류로 진일보했다. 그러나 몬드리안처럼 야심찬 예술가는 더 이상 사회의 중심부에 설 수 없었다. 사람들은 예술가가 세계를 이해할 수 있으리라고 생각하지 않았다. 시골 출신의 엄격한 신교도 젊은이 몬드리안이 20세기 미술의 얼굴을 바꾸는 데 성공하리라는 징표는 이 화가의 초년기 어디에도 보이지 않는다. 경제난과 교육 부족이라는 제약 속에 몬드리안은 심리적으로도 불안정하여 점차 퇴행한 것으로 보인다. 1897년 한 해를 그는 시골에서 형제들과 함께 지냈다. 같은 반 소녀와 함께한 불행한 휴가 이후 집으로 돌아온 그는 1898년 가을부터 1899년 여름까지 부모와 함께 지내며 폐렴을 치료했다.

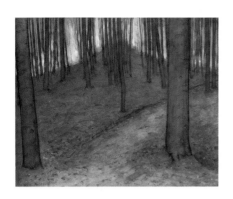

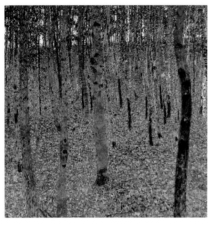

이 시기에 생애 처음으로 몬드리안은 다작을 했다. 그는 윈테르스웨이크의 작은 마을을 묘사한 시리즈 작품들은 제작했다. 고향의 교회 탑 정경은 그가 특히 좋아하는 주제였다(9쪽). 그는 화판을 들고나가 부모님 집의 정원 울타리에 자리 잡곤 했다. 그는 드로잉을 정리해 수채화로 표현했는데, 이 작품들은 마을 길가에 있거나(6쪽) 가축과 함께 일하는 시골 사람들(10쪽)을 묘사했다. 이 그림들은 몬드리안이 최소한 미술 아카데미 교육을 통해 암스테르담 미술가들이 몰두했던 문제를 인지하고 있었다는 사실을 보여준다.

드로잉 〈필기 중인 모자 쓴 소녀〉(7쪽)는 몬드리안이 아마도 아카데미 시절에 제작한 작품인 듯하다. 그의 선생이던 아우구스트 알레베는 몬드리안에게 스튜디오 모델들을 마치 실생활에서 포착한 듯이 그리라고 했다. 선생의 습작에 나오는 소녀들은 지친 무용수나 여배우들로서, 매우 그럴듯해 보인다. 하지만 몬드리안은 모델을 그림책의 시골 소녀처럼 묘사했다. 빳빳하게 풀 먹인 모자를 쓰고 앞치마를 두른 그녀는 글을 쓰는 데 약간의 어려움이 있는 것처럼 보인다. 테이블로 쓰인 석고 받침은 이 드로잉이 스튜디오에서 그려진 것임을 보여준다. 몬드리안은 자기 작업실의 인공적인 조건들을 활용해 이미 눈앞에서 사라지고 없는 과거와 목가적인 삶을 환기시킨다. 이것은 전통적인 가치를 지향하는 작가의 성향과도 잘 맞았다. 그의 인물 묘사는 사실 창작의 산물이다. 자를 대고 그린 그의 드로잉 선 일부는 정확히 90도로 꺾인 모델의 어색한 팔다리만큼이나 이 점을 분명하게 드러낸다. 단순한 삶과 단순한 형태가 조응하는 듯하며, 도시의 작업실에서 오래전에 사라져 버린 신선한 특질을 가져와 마치 작가가 옛 삶을 재창조해내기 위해 그것들을 이용한 듯이 보인다.

윈테르스웨이크에서 제작된 몬드리안의 전원 풍경은 모두 이러한 경향을 보여준다. 길과 운하는 〈관개수로, 다리와 염소〉(8쪽)에서처럼 매우 곧게 뻗었는가 하면, 농부는 놀랍도록 정취 있는 밭두둑을 쟁기질한다(10쪽). 하늘의 푸른빛은 물감통에서 바로 떠낸 듯하고 지붕은 밝은 빨강인 〈라펜브링크에서〉(6쪽) 농부의 부인은 활짝 웃

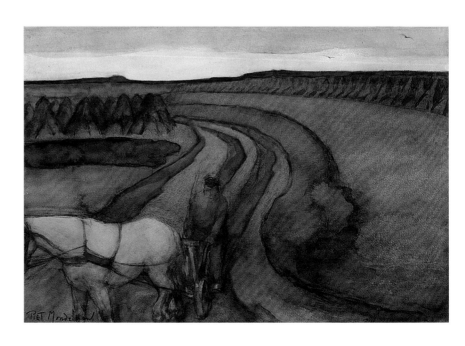

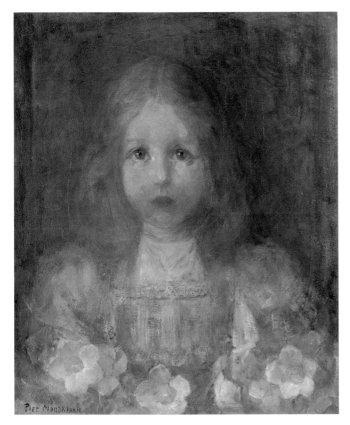

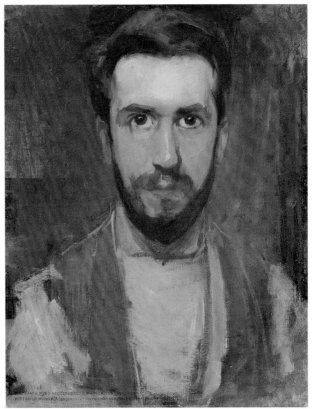

는다. 마치 카메라 렌즈 속에 담긴 풍경 같다. 이 시기에 몬드리안은 자연의 움직임 없는 고요함을 묘사하겠다는 생각에 사로잡혔던 것으로 보인다. 작업실은 살아 있는 움직임을 물감으로 포착할 때까지 고정해둘 수 있는 유일한 환경이라는 점이 그 실마리가 되었다.

당시 많은 네덜란드 미술가들이 부동자세를 그렸으나 애잔한 분위기 없이 순수하게 정적을 전달한 작가는 몬드리안뿐이다. 멀리 빈에서는 아르누보의 대가 구스타프 클림트가 몬드리안의 작품과 놀라우리 만큼 유사한 풍경화들을 그리고 있었다(10쪽). 에로틱 누드의 대가 클림트와 전원 풍경을 그리는 이 젊은 네덜란드 화가를 함께 묶는 끈은 미술가가 처한 상황에 대한 인식이었다. 두 사람 모두 회화의 미래가 더 이상 삶의 묘사에 있지 않으며, 작업실 자체의 인공적인 환경에 있음을 인식했다.

어린 몬드리안이 아버지와 함께 호소력 있는 인물과 상징적인 장식들을 결합해 작은 신앙 그림들을 제작하던 때에도 그는 실물 그대로 화면을 구성하는 데는 관심이 없었다. 1900년에도 몬드리안은 여전히 꽃을 든 작고 예쁜 소녀의 초상화를 그렸는데(11쪽), 이들은 종교적인 작품집 그림들의 키치나 다름없다. 하지만 이러한 작품들을 제작함으로써 몬드리안은 어느 누구보다도 회화의 새로운 인공성을 발전시키기에 한결 수월한 위치에 서게 되었다.

좌
어린아이
Young Child
1900–01년, 캔버스에 유채, 53×44cm
헤이그 시립미술관

꿈꾸듯 순진한 소녀의 초상화는 1900년경의 매우 상징적이고 정형화한 종교미술의 이미지를 상기시킨다. 몬드리안의 아버지는 상업적인 종교미술 작품을 제작했고 몬드리안은 어릴 때부터 아버지를 거들었기 때문에 이는 결코 우연이 아니다.

우
자화상
Self-Portrait
1900년경, 메소나이트 판에 씌운 캔버스에 유채,
55×39cm
워싱턴 D.C., 필립스 컬렉션

몬드리안의 친구인 알베르트 반 덴 브릴이 나중에 이런 문장을 추가했다. "이것과 함께 나는 위험을 무릅쓰고 나 자신을 세상에 내놓는다. 그리고 조용히 무엇이 될지 기다린다.
스쳐 가는 운명이 나로 하여금 확실성을 열망하게 만들기 때문이다."

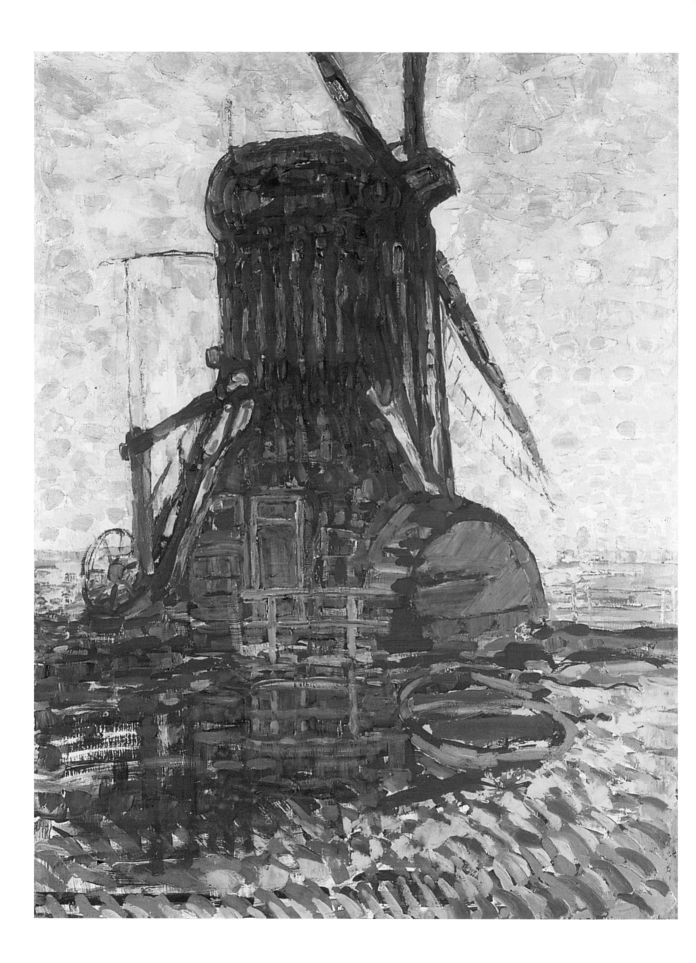

위대한 화가를 향해

1905년 찍은 사진은 몬드리안이 암스테르담 작업실에서 작업하는 장면을 보여준다 (13쪽). 방금 외출에서 돌아온 듯 모자를 이젤에 걸어두었다. 팔레트와 붓을 든 그는 이젤에 세워놓은 반쯤 완성된 정물화를 다시 시작하려는 것 같다. 그는 영감이 떠오르기를 기다리며 찬찬히 작품을 살피는 한편, 앞으로 뻗은 발은 그가 곧 그리기 시작하리라는 사실을 암시한다. 우리는 과연 한 젊은 천재 미술가가 자신의 진보적인 아이디어에서 영감을 받는 순간을 목격하고 있는 것일까?

　이 사진은 결코 되는 대로 찍은 스냅사진이 아니다. 몬드리안과 사진가는 작가의 자세를 포함한 작업실 안의 모든 것들을 매우 세심하게 신경 써서 배치했다. 이는 대중에게 몬드리안의 이미지를 보여주고, 몬드리안의 현대적이고 실험적인 작업 방식으로 인해 망설이는 잠재적인 고객에게 안심을 주기 위해서였다. 이젤 뒤의 바닥에는 당시 야외에서 사용하던 작은 화구통 두 개가 놓여 있다. 또한 목초지의 소와 방앗간이 있는 풍경을 그린 유화 스케치를 발견할 수 있다. 사진은 몬드리안이 작품을 작업실에서 최종적으로 완성했고 작품 주제는 야외에서 그릴 수 있는 자연의 풍경임을 보여주고자 했다. 1905년경에 대다수 미술애호가들은 이를 대가들의 작업 방식이라 믿었고 이처럼 현실의 경험을 조화로운 형태로 표현한 작품만을 구입하려 했다.

　1905년에 이르러 몬드리안은 대중의 기대를 고려해야 한다는 점을 배웠고 이러한 깨달음에 이르는 과정은 쉽지 않았다. 1898년과 1901년에 그는 네덜란드의 가장 유명한 미술상인 로마 대상에 응모했으나 실패했다. 당시 네덜란드 최고의 전문가와 미술가들로 구성된 심사위원단은 아카데미 회화의 규율을 고수하며 몬드리안을 두 번 모두 수상권에서 제외시켰다. 그들은 보고서에서 몬드리안은 드로잉 재능이 부족하고 특히 채색에서 생기 있는 움직임을 묘사하지 못한다고 했다.

　당시 몬드리안은 미술가로서 인정받을 만한 기회를 갖지 못했고 작품도 거의 팔지 못했다. 실패의 경험은 1902년과 1903년 사이 그로 하여금 기성 미술에 적극적으로 반대하는 세력에 가담하도록 부추겼다. 그는 급진 좌파와 연대했고 심지어 '무정부주의 음모'에까지 가담했다고 하는데, 이는 그의 가장 친한 친구 알베르트 반 덴

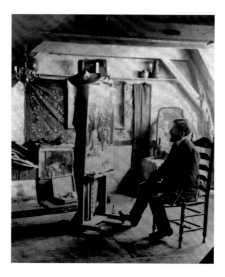

암스테르담 작업실의 피에트 몬드리안, 1905년
헤이그 시립미술관

12쪽
햇빛 속의 방앗간: 윙켈 방앗간
Mill in Sunlight: The Winkel Mill
1908년, 캔버스에 유채, 114×87cm
헤이그 시립미술관

1905년 이후 몬드리안은 네덜란드 풍경화의 익숙한 주제로 복귀한다. 이러한 전통적인 주제를 통해 그는 현대적인 형태와 순수한 색채의 사용이 미술의 영광스러운 과거와 미래 모두에 속한 것임을 보여주려 했다.

야경
Night Landscape
1908년경, 캔버스에 유채, 35.6×50.2cm
개인 소장

저녁 무렵 시골 풍경은 몬드리안이 좋아한 주제다. 이 작품에서 그는 당시 미술계에 막 알려지기 시작한 빈센트 반 고흐의 형식적인 모티프를 받아들였다. 하늘에서 회전하는 듯한 원형은 자연에 대한 직접적인 경험이 아니라 새로운 미적 경험을 담은 작품을 제작하고자 한 그의 의도를 말해준다.

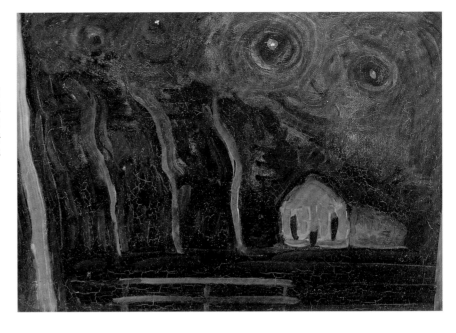

브릴이 오해로 그렇게 이름 붙인 것이다. 1903년에는 네덜란드 철도 노동자들의 대규모 파업이 있었는데 결국 유혈 사태로 끝났다. 항상 이 같은 공공연한 충돌이 가져올 엄청난 폭력을 두려워한 몬드리안은 이때 정치에서 물러났고 1904년에 이 도시를 떠났다. 한 친구가 그를 돌이키기 위해 브라반트까지 좇아갔지만 허사였다. 몬드리안은 이제 한적한 시골에 머무르며 새로운 경향의 작품 제작에 착수한다.

그는 전통적인 네덜란드 양식의 풍경화로 방향을 바꾸었다. 미지의 장소나 숲, 버드나무 덤불, 길모퉁이 등 그가 즐겨 그리던 고립된 장면은 점차 그의 레퍼토리에서 사라졌다. 대신 브라반트의 풍차나 목장의 젖소 같은 당시 네덜란드 회화의 전형적인 주제가 등장한다.

이후 몇 년 동안 일몰, 풍차(12, 25쪽), 달밤(14, 15, 16쪽), 바다 풍경, 모래언덕(22, 23쪽)이 몬드리안의 작품에 반복적으로 등장한다. 그는 또한 꽃 그림을 그리기 시작했다(18, 20, 21쪽). 이 작품들은 성경 구절이 적힌 전형적인 꽃 그림을 연상시키는데, 이는 신교도 미술의 이미지를 자주 보아온 몬드리안에게는 친숙한 주제였다. 몬드리안은 대중이 무엇을 원하는지를 정확히 알고 있었다. 훗날 그는 이렇게 썼다. "만약 돈을 지불하는 대중이 자연주의 미술을 요구한다면 미술가는 그러한 그림을 제작하는데 자신의 기술을 사용할 수 있다. 그러나 이런 작품들은 작가 자신의 미술과는 분명히 구분될 것이다."

그 사이에 몬드리안 '자신의 미술'에는 어떤 일이 일어났을까? 그가 보기에 '돈을 지불하는 대중'은 회화의 역사에서 상대적으로 드문 한 가지 변화를 가져왔다. 그래서 그는 갑자기 반대방향으로 나아갔고 이전 작품보다 훨씬 덜 '현대적인' 작품을 제작했다.

이때부터 줄곧 몬드리안은 과거의 주제를 추구할 뿐만 아니라 위대한 작가들의 작품을 모사하기 시작했다. 1906년경 미술계는 몇 년 전에 사망한 반 고흐에 열광하고 있었다. 1908년경에 몬드리안은 〈야경 Ⅰ〉(14쪽)을 그렸다. 이 작품의 하늘 형태

카스파르 다비트 프리드리히
달을 응시하는 두 남자
Two Men Contemplating the Moon
1819–20년경, 캔버스에 유채, 35×44cm
드레스덴, 신 거장 미술관

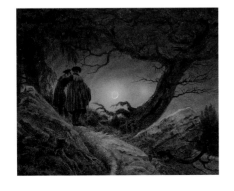

는 반 고흐의 작품에서 나온 것이 분명하다. 반 고흐는 하늘에서 소용돌이치는 구름의 형태를 자신이 경험한 자연의 시각적인 특징을 표현하는 데 사용했다. 1889년 아를에서 제작된 〈별이 빛나는 밤〉(15쪽)에서 어두운 구름의 소용돌이치는 물결은 밤하늘이 작가에게 자신을 위협하는 격렬한 바다처럼 보였음을 암시한다.

　몬드리안이 자신의 작품에 이러한 형태를 받아들였다는 사실은 반 고흐처럼 철저히 자기 자신의 세계에 머무르는 작가가 되고 싶다는 바람의 표현으로 보인다. 그러나 작품 〈야경 I〉의 반 고흐 모방은 자연에 대한 작가의 경험을 묘사한 것이 아니다. 오히려 이는 위대한 미술가가 되겠다는 열망과 의지의 표명으로 보인다. 이 점은 이 재능 있는 미술가가 왜 그렇게 오랫동안 기꺼이 대중의 취향에 맞춘 작품들을 제작했는지를 설명해준다. 사실 몬드리안은 선배들처럼 삶을 진실하고 아름답게 묘사할 수 있는 능력을 갖춘 미술가가 되기를 원했던 것이다. 몬드리안의 바람과 '돈을 지불하는 대중'의 바람 사이의 유일한 실질적인 차이는 그의 상황 판단력에 있었다. 그는 귀족과 왕, 부유한 시민의 의뢰를 받은 미술가가 세계를 회화로 기록하던 시대는 지나갔음을 알고 있었다. '돈을 지불하는 대중'과 마찬가지로 몬드리안은 삶과 경험으로 가득한 미술을 열망했고 1905년 이후에 이러한 열망을 작품에 담았던 것이다.

　몬드리안은 친구와 함께 산업화에 훼손되지 않은 아름다운 풍경을 지닌 네덜란드의 곳곳을 돌아다녔다. 그는 1905년까지 브라반트에 머물렀고, 1906년 겨울에는 숲 속의 한 오래된 농가에서 지냈으며, 1907년과 1908년에 걸쳐 오테를로 근처의 방

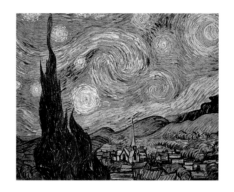

빈센트 반 고흐
별이 빛나는 밤
Starry Night
1889년, 캔버스에 유채, 73.7×92.1cm
뉴욕, 현대미술관
릴리 P. 블레스 유증

여름밤
Summer Night
1906-07년, 캔버스에 유채, 71×110.5cm
헤이그 시립미술관

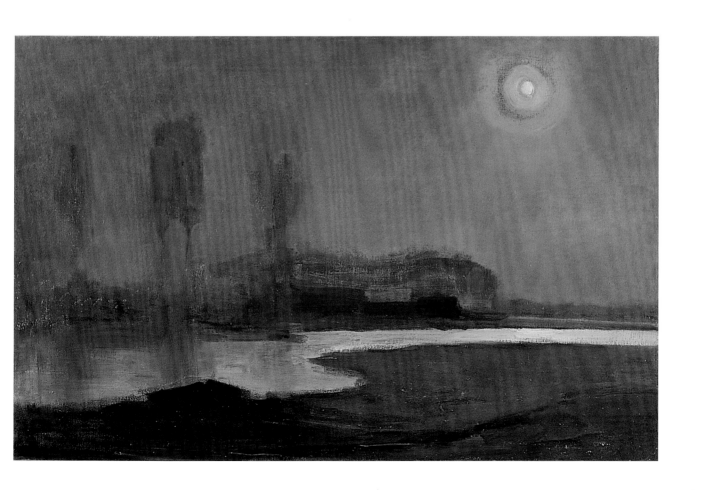

카스파르 다비트 프리드리히
참나무숲의 수도원
Abbey in the Oak Wood(부분)
1809–10년, 캔버스에 유채, 110.4×171cm
베를린, 국립미술관, 프로이센 문화유산 국내 전시실

대한 황야 지역으로 자주 발길을 돌렸다. 1903년 이전에 그는 공장, 선박, 암스테르담의 어두운 아파트를 자주 그렸으나 이제는 그와 같은 현대적인 도시 생활을 보여주는 전형적인 장면을 피하고자 했다.

몬드리안은 특히 시골 밤을 좋아했다. 그의 작품들은 그가 달빛이 반사되는 고요한 물가에서 홀로 여름밤을 여러 날 보냈음을 보여준다(15, 16쪽). 독일 낭만주의 작가들은 같은 주제를 100년 앞서 그렸다. 몬드리안은 이제 의도적으로 그들의 주제를 다룬다. 예를 들어, 카스파르 다비트 프리드리히의 1819–20년 작인 〈달을 응시하는 두 남자〉(14쪽)는 언덕에서 밤하늘을 쳐다보는 고독한 두 방랑자를 보여준다. 작품의 배경에는 빛이 있지만, 이것이 달에 대한 사실적인 묘사인지의 여부는 불분명하다. 이 작품의 핵심은 모호함과 신비로움이다. 몬드리안은 회화가 자연을 묘사할 수 있다는 가능성에 대해 낭만주의자들이 가졌던 의심에 공감했다. 그는 회화 자체의 직접성, 즉 회화는 달이 빛나는 밤을 실제 경험하는 것처럼 신비로운 것일 수 있다는 점에 빠져들었다.

몬드리안은 독일 낭만주의 작가들의 양식을 통해 회화에 대한 자신의 모순을 인식했다. 독일 낭만주의자들 역시 미술이 경험을 묘사할 수 있는가에 대해 의심했다. 미술은 결국 작업실의 산물일 뿐이 아닌가? 낭만주의 작품을 모사하면서, 몬드리안은 이 문제에 대해 회화는 단지 다른 회화에 대해 말할 뿐이라는 중요한 결론에 이르게 되었다. 그러나 독일 낭만주의자들의 현실과 타협하지 않는 태도를 통해 회화는 매우 개인적이고 폐쇄적이며 신비로운 경험의 세계를 열어주었다. 몬드리안은 이 발견에 크게 흥미를 느꼈고 그 결과 그는 곧 암스테르담 풍경 그리기를 포기했다. 그

달빛이 비치는 헤인강가 다섯 나무의 실루엣
Five Tree Silhouettes along the Gein with Moon
1907–08년, 캔버스에 유채, 79×92.5cm
헤이그 시립미술관

울레 부근의 숲
Woods near Oele
1908년, 캔버스에 유채, 128×158cm
헤이그 시립미술관

는 풍경화 모사라는 모티프에 훨씬 더 많은 흥미를 느꼈다. 이는 미술 안에서 그가 항상 꿈꿔왔던 인공적인 새로운 삶을 향한 길 같아 보였다.

풍경화의 인공적인 특성은 몬드리안의 〈여름밤〉(15쪽)에서 분명하게 드러난다. 하늘은 반짝이는 강과 함께 매우 아름답게 표현되었다. 그러나 어떤 밤하늘도 실제로 이렇게 보이지 않는다. 밤하늘에는 은빛 도는 흰 달이 떠 있고 이 달빛이 수면에 반사된다. 반짝이는 강은 캔버스를 가로지르며 다른 색의 물감층 위에 빠르게 칠한 넓은 붓질의 흔적을 뚜렷이 보여준다.

1906-07년에 제작된 작품들은 몬드리안이 처음으로 서투르게 전문가답지 않은 방식으로 그린 작업이었고 이는 후에 그의 작품의 전형적인 특징이 된다. 숙련가의 눈에는 작가가 좀 더 부드럽고 차분하게 붓을 놀렸다면 강둑을 아름답고 부드럽게 표현할 수 있었으리라고 보일지 모른다. 그러나 아카데미에서 이미 철저히 기술적인 훈련을 받은 몬드리안은 의도적으로 그가 배운 것을 잊으려 했다. 이 기술적인 '실수'는 이때부터 줄곧 그가 회화 자체에 대한 경험에 주력했다는 점을 암시한다.

국화
Chrysanthemum
1908년경, 종이에 수채, 33.9×23.9cm
뉴욕, 시드니 재니스 컬렉션

19쪽
시계풀
Passion Flower
1901년경, 종이에 수채, 72.5×47.5cm
헤이그 시립미술관

시계풀은 전통적으로 예수의 수난을 상징한다. 몬드리
안의 수채화에서 시계풀은 성인처럼 꾸민 아름다운 모
델의 어깨에서 자라난다. 작품 속의 꽃은 진부한 신교
도 이미지에서 나왔지만 내밀한 개인 신화를 구성한다.

작품 제작이 늘어나면서 몬드리안은 더 큰 자유로움과 함께 캔버스의 밝은 색채
가 가져다주는 흥분에 빠져들었다. 이 시기의 걸작은 〈울레 부근의 숲〉(17쪽)이다. 전
체 화면은 적절하게 배치된 꼬불꼬불한 색선들로 구성되어 있다. 밝은 파랑과 노랑,
보라 그리고 빨간색 물감이 캔버스를 따라 흘러내리는데 때때로 물방울 형태를 이
룬다. 반면에 색이 칠해지지 않은 부분은 바탕을 그대로 드러낸다. 몬드리안은 또한
이 작품을 위해 숲 속 현장에서 완성한 유화로 된 작고 세밀한 습작을 제작했다. 그
는 색채에 대한 자신의 새로운 실험과 전통적인 풍경화 사이의 긴밀한 관계를 증명
하기 위해 끊임없이 노력했다. 그는 햇빛을 받은 숲 속의 키 큰 나무들을 경험하듯
색채가 압도적으로 느껴지기를 희망했다.

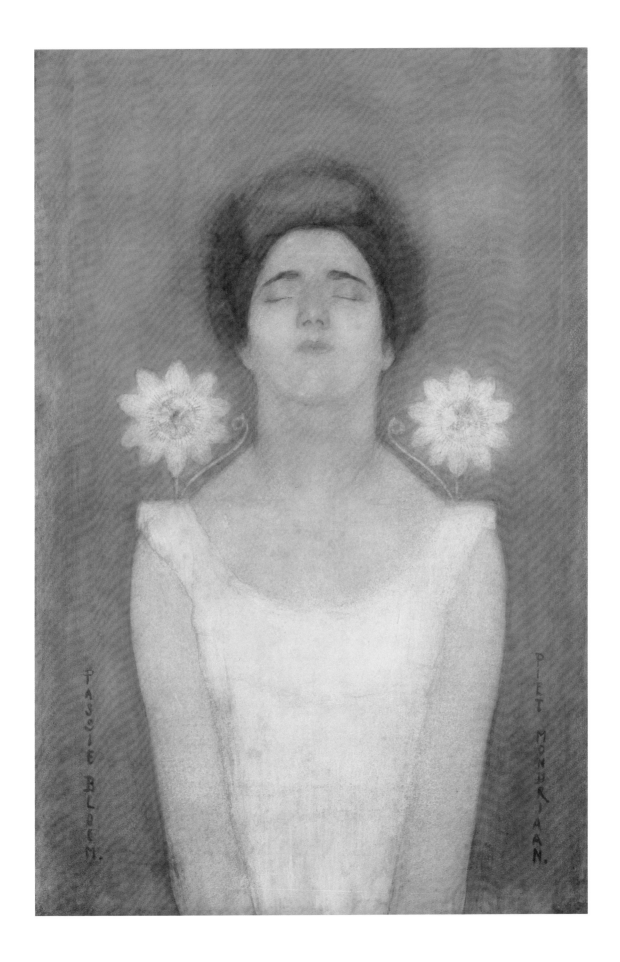

PASSIE BLOEM.

PIET MONDRIAAN.

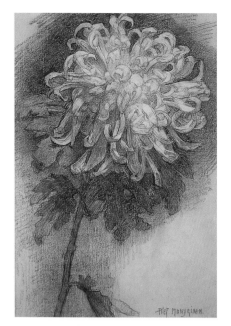

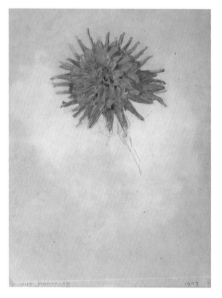

맨 위
오른쪽으로 기운 국화
Chrysanthemum Blossom Leaning Right
1908–09년, 종이에 연필과 크레용, 35.5×24cm
암스테르담, 개인 소장

위
달리아
Dahlia
1907년, 선이 있는 종이에 연필과 수채, 31.6×22.6cm
뉴욕, 피어폰트 모건 도서관

21쪽
푸른 배경의 붉은 아마릴리스
Red Amaryllis with Blue Background
1907년경, 종이에 수채, 49.2×31.5cm
암스테르담, 개인 소장

그럼에도 불구하고 새로운 것과 전통을 통합하려는 그의 시도는 성공적이지 못했다. 보다 면밀히 살펴보면 〈울레 부근의 숲〉은 그 두 가지 요소로 분리된다. 색선들은 함께 결합하여 나무의 윤곽선을 형성하지 못한다. 몬드리안은 이 해소되지 않은 모순을 알고 있었고 오래된 은유에 의지함으로써 이를 해소하려 했던 것으로 보인다. 〈울레 부근의 숲〉최종 완성본에서 그는 작은 유화 습작에서 묘사한 나무의 형태를 변경한다. 태양의 양 측면에 자리한 나무들은 안쪽으로 구부러져 있어 장미 장식 무늬가 있는 고딕의 첨형 아치를 연상시키는 윤곽선을 만든다.

독일 낭만주의자들은 종종 숲 속에 폐허가 된 고딕 양식의 교회를 배치하는 구성을 썼다(16쪽). 오래전에 도색한 듯한 창문으로 들어오는 빛은 찬란한 태양이 신의 창조물임을 상기시키려는 의도를 담았다. 회화 역시 빛 속에서만 볼 수 있고, 이 과정에서 빛에 의해 자연과 미술은 하나로 통합된다. 자연의 한 복판에 중세의 창문을 배치한 수수께끼 같은 상징주의에서 미술과 자연의 다루기 어려운 관계가 조화를 이루는 듯이 보인다.

몬드리안은 이런 오래된 공식을 자신의 미술을 정당화하는 데 사용했지만, 이를 자신의 작품으로 전환하는 데는 거의 아무런 노력도 기울이지 않았다. 심지어 그가 존경하던 선배들과 달리 그는 작품의 주요 색채들을 굴절된 빛처럼 보이게 하려는 어떠한 시도도 하지 않았다. 빈센트 반 고흐의 경우 이 목적을 위해 자신만의 색채 이론을 고안해 냈다. 반면 몬드리안은 〈햇빛 속의 방앗간: 윙켈 방앗간〉(12쪽)에서처럼 물감 튜브에서 바로 짜낸 듯한 빨강과 파랑, 노랑을 단순히 배치했을 뿐이다. 투박하게 바른 색채는 공격적인 효과를 만들어내고, 거칠게 바른 색채는 관람자의 시선을 끈다. 방앗간 모티프를 다룬 이전의 몽롱하고 온화한 풍경과는 달리, 이 작품에서 몬드리안은 강렬하고 빛이 발산하는 구성을 보여준다. 반 고흐가 프랑스 인상주의자들과 만난 이후 표현력 강한 색채의 회화로 급격하게 이동했듯이 몬드리안의 이러한 혁신 또한 프랑스 신인상주의 및 야수파와 접촉한 결과다.

몬드리안은 이러한 작품을 통해 1909년 네덜란드에서 갑작스러운 명성을 얻는다. 그는 아방가르드의 대표주자로 간주되었고 작품도 많이 팔리기 시작했다. 성공은 그가 전통적인 삶을 시도하고 가족을 이루고자 하는 용기를 북돋웠다. 같은 해 그는 헤이브루크와 약혼한다.

그러나 그 관계는 곧 끝나고 만다. 성공을 이룬 바로 그해에 일어난 비극적인 사건으로 말미암아 몬드리안은 정상 궤도에서 완전히 이탈한다. 1909년 그의 어머니가 사망했다. 그녀는 아직 젊었기 때문에 죽음은 전혀 예상치 못한 일이었다. 이 사건은 결국 몬드리안의 자기 파괴적인 충동을 폭발시키는 결과를 초래하고, 짧은 시간에 그는 오랫동안 노력해서 얻은 대중의 지지를 잃는다.

1909년 젤란트의 북해 바닷가에서 긴 여름을 보내며 제작한 작품들의 빛이 튀듯 밝고 경쾌한 울림은 갑자기 사라져 버린다. 그해 여름에 제작된 〈주황과 분홍, 파랑의 모래언덕 스케치〉(23쪽)는 분명 수작이다. 작품의 붉은 오렌짓빛에서 여름의 열기가 생생하게 느껴진다. 분홍색은 작품의 인위성을 강조할 뿐만 아니라 모래언덕의 아름다운 곡선과 여성의 형상이 결합되어 있음을 연상시킨다. 몬드리안은 후에 여성의 영혼을 바다와 모래언덕의 수평선에서 발견할 수 있다고 썼다. 이러한 주장이

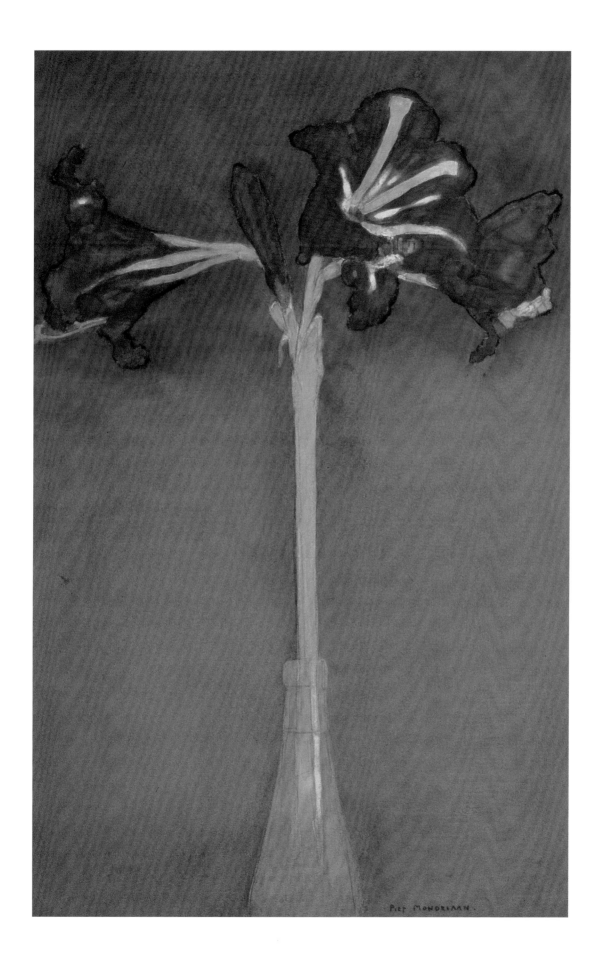

모래언덕 풍경
Dune Landscape
1911년, 캔버스에 유채, 141×239cm
헤이그 시립미술관

몬드리안은 다채로운 풍경화를 통해 곧 네덜란드에서 명성을 얻었다. 젤란트의 북해 연안에서 여름을 보낸 1909년 이후로 그는 모래언덕과 바다 풍경을 다수 그렸다. 이 작품들은 시간이 지나면서 몬드리안에게 분명한 발전이 있었음을 보여준다. 1909년의 명료한 색채와 점묘화법의 작은 모래언덕 그림들은 1910년의 보다 추상적인 구성으로 이어졌다.

이상하게 들릴지도 모르지만 이 작품은 이를 확신케 한다. 신체를 닮은 모래언덕은 에로틱한 경험의 묘사로 보이며 이는 햇빛이 비치는 해안을 따라 한가롭게 거니는 사람의 시각적인 인상과 혼합된다. 1909년에 몬드리안은 그토록 오랫동안 갈망하던 경험과 회화의 합일에 매우 가까이 다가가고 있었다.

1910년에 그는 어두운 색채의 대작에 착수한다. 〈모래언덕 풍경〉(22쪽)은 어둡고 초록빛 도는 라일락색의 모나고 분절된 형태와 조용히 축적된 형태로 구성되었다. 1910/11년의 주요작인 〈진화〉 3면화(26–27쪽)에서 몬드리안은 처음으로 누드화를 시도한다. 1911년에 이 두 작품의 전시 반응은 매우 비판적이었다. 사람들은 두 작품을 두고 '차갑고 공허하다'고 묘사했고, 작가를 '진정한 형제'라고 부름으로써 몬드리안이 1909년에 가입한 신지학 모임의 교의와 3면화 주제 사이의 관계를 비난했다.

3면화의 주제는 감각적인 경험의 포기가 낳은 신종이다. 생물학적인 '진화'는 순수하게 '정신적인' 발전으로 대체된다. 왼쪽의 성적인 암시로 가득한 꽃과 여성 누드에서 중앙의 빛을 받는 차갑고 양성적인 인물로의 상승은 '신체에서 영혼에 이르는' 알레고리로 볼 수 있다. 암스테르담 시민들은 이 작품의 신비로운 인물들이 그들의 어깨에 새겨진 상징과 함께 신교도의 이미지에서 나왔다고 생각했을 것이다. 3면화의 여성들은 '성스러운 전쟁'에 나오는 신의 남성 승리자들을 바탕으로 제작되었다. 몬드리안의 아버지는 한 석판화에서 이들을 묘사했는데, 어린 몬드리안은 집에서 그 그림을 보며 정의로운 전투에 경탄했을지도 모른다.

어머니의 사망 다음 해인 1910년에 몬드리안은 아버지의 교리와 환상의 인물들에 다시 매료되었다. 그는 이를 우뚝 솟은 여성의 형상과 자신만의 색채로 표현했다.

〈진화〉의 의미는 고도의 상징적인 형태로 표현된 인간과 우주의 신지학 개념에 대한 작가의 해석과 더불어 심리적인 측면에서 설명될 수 있다. 그러나 몬드리안의 입장에서 이 작품은 그가 지향했고 실상 이미 도달한 작가, 즉 경험이 아닌 냉정하고 추상적인 형태로 작업하는 화가에 대한 새로운 결심의 표현이기도 하다.

일 년 후 몬드리안은 암스테르담을 기반으로 한 미술가들의 모임인 쿤스트스크링(현대미술 모임)의 첫 전시에 참여했다. 모든 그의 작품들은 새로운 엄격함을 표현했다. 〈돔뷔르흐의 교회탑〉(24쪽)과 〈빨간 방앗간〉(25쪽)은 이러한 변화가 지닌 잠재력을 뚜렷이 보여준다. 〈빨간 방앗간〉에서 차갑고 강렬한 색채의 높이 솟아오른 벽과 마주한 관람자는 거리감이 느껴지는 엄청난 위용에 압도된다. 이 거대한 제스처를 통해 몬드리안은 대중의 후원에 결별을 고하는 것처럼 보인다. 1911년 암스테르담에서 전시한 10미터가 넘는 작품 같은 기념비적인 푸른색 회화 시리즈는 그의 고객 응접실에 어울릴 만한 작품이 아니었다. 이 작품들에서 풍기는 자신감은 매우 강해서 하늘의 성을 위해 미지의 통치자가 주문한 작품처럼 보인다.

1911년 말에 몬드리안은 암스테르담을 떠나 파리로 향한다. 거기서 그는 당대에 가장 위대한 작가인 파블로 피카소에게 배우기를 희망했다.

24쪽
돔뷔르흐의 교회탑
Church Tower at Domburg
1911년, 캔버스에 유채, 114×75cm
헤이그 시립미술관

25쪽
빨간 방앗간
The Red Mill
1911년, 캔버스에 유채, 150×86cm
헤이그 시립미술관

두 작품은 1911년 암스테르담의 현대미술모임전 출품작이다. 명확하고 단순한 외곽선과 색채는 작품에 기념비적인 성격을 부여한다.

주황과 분홍, 파랑의 모래언덕 스케치
Dune Sketch in Orange, Pink and Blue
1909년, 마분지에 유채, 33×46cm
헤이그 시립미술관

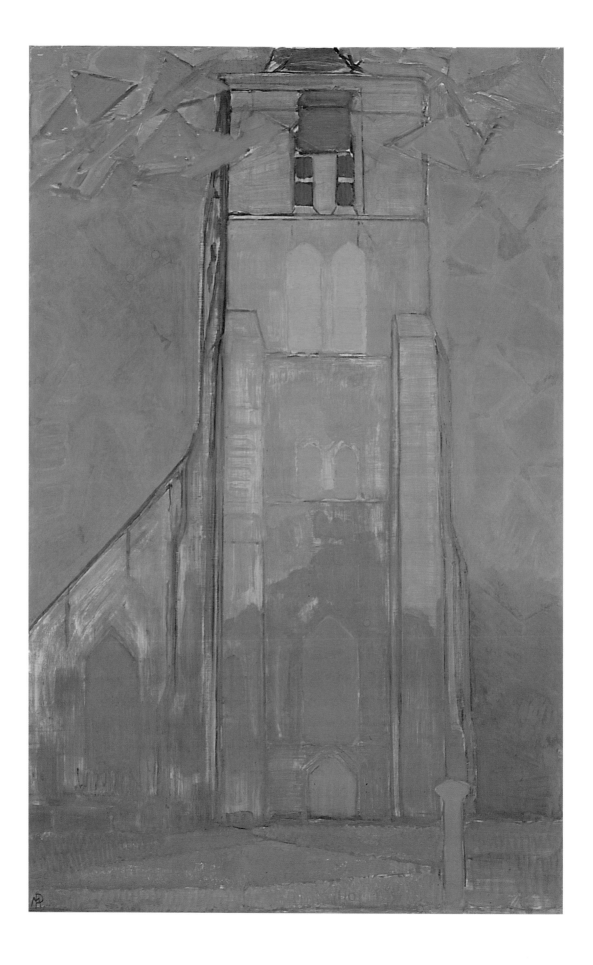

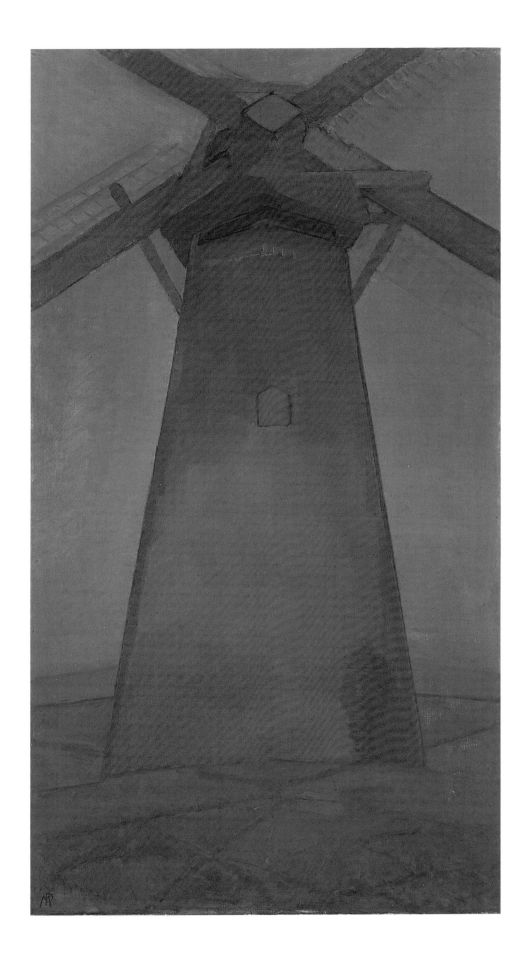

진화
Evolution
1911년경, 캔버스에 유채,
중앙 패널 183×87.5cm, 양쪽 패널 178×85cm
헤이그 시립미술관

'진화'는 삶이 저차원에서 고차원으로 점차 발전하는 것을 의미한다. 많은 동시대인들처럼 몬드리안은 다윈의 이론을 정신적이고 지적인 발전으로 대체하고 싶어했다. 이를 위해 그는 인간과 우주에 대한 신지학의 개념과 전통적인 기독교 도상에 의지했다. 추상적인 인물 표현은 역사의 '정신적인' 발전에서 추상미술이 중요한 역할을 담당하기 바란 몬드리안의 희망을 보여준다. 이 기념비적인 3면화는 표제회화다. 이 작품은 미술계에서 환영받지 못했고 비평가들은 이 작품을 '차갑고 공허한' 작품이라고 평했다.

명상 중인 몬드리안, 1909년
헤이그 시립미술관

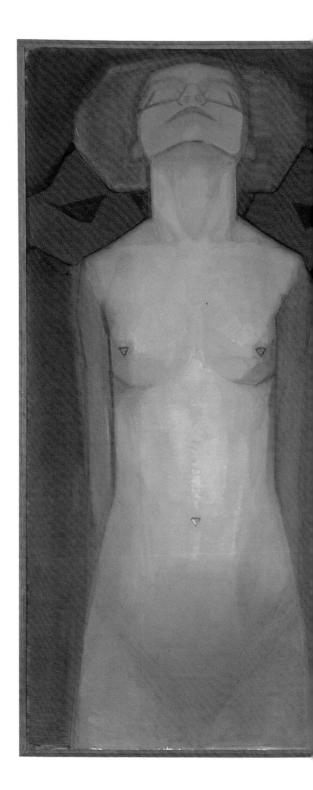

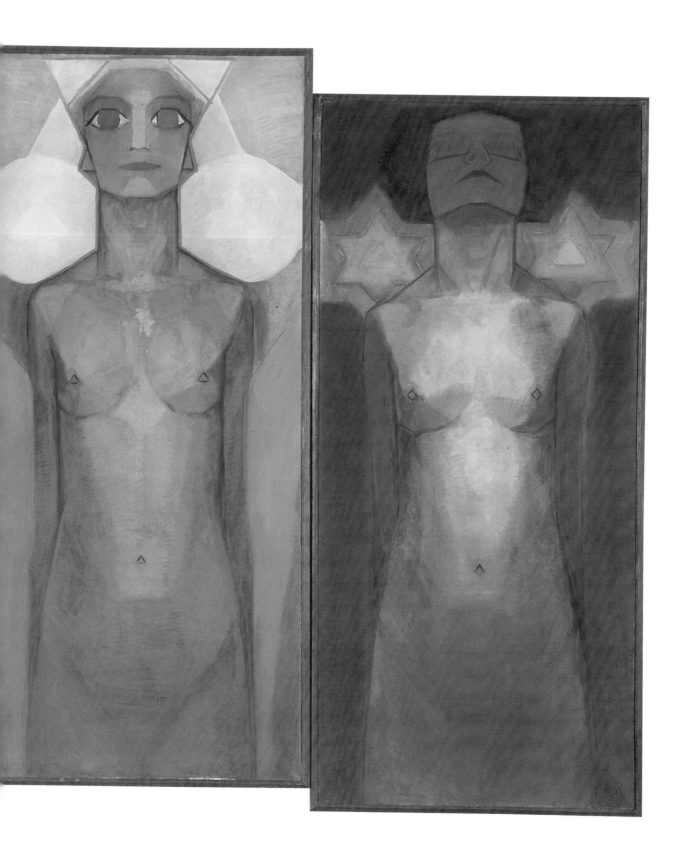

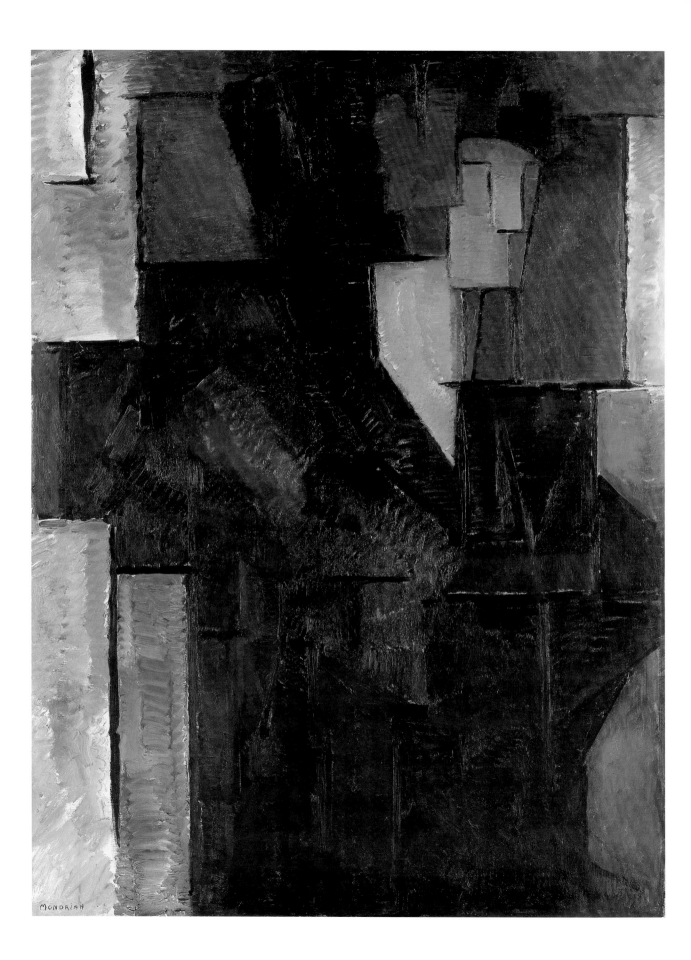

파리 이주—현대미술 따라잡기

몬드리안은 마흔 번째 생일을 코앞에 두고 파리로 떠났다. 파리 이주는 매우 불안하고 지루하게 이어진 그의 젊은 시절이 끝났음을 의미한다. 몬드리안은 네덜란드에서 살던 1910년 친구에게 보내는 편지에 이렇게 썼다. "외로움은 위대한 사람으로 하여금 자기 내부의 거의 신과 같은 혹은 실제로 신과 다를 바 없는 진짜 모습을 깨닫게 한다. 이렇게 해서 그 사람은 성장하게 되고 (…) 결국 신이 된다." 이해에 제작된 작품의 푸르른 무한 공간과 음산하고 광활한 공간은 개인적인 삶과 예술적인 삶 모두에서 자기 생각에 철저하게 몰두한 작가의 극단적인 심리상태를 표현한 것처럼 보인다. 파리에서 몬드리안은 자신의 예술과 삶의 방식을 찾는 데 성공한다. 파리에 도착하자마자 그는 자신의 이름인 피테르 코르넬리스 몬드리안에서 아버지의 이름을 떼어내고 자신을 피에트 몬드리안으로 부름으로써 새로운 시작을 공표했다.

1911년 10월에 몬드리안은 암스테르담에서 조르주 브라크의 작품들(30쪽)을 보았다. 이는 그에게 새로운 발견이었다. 왜냐하면 브라크의 작품들은 같은 시기에 제작된 자신의 작품과 세부적인 측면에서 많은 점이 유사했기 때문이다. 당시 브라크는 고목의 가지로 테두리를 두른 타원형의 풍경화를 즐겨 그렸다. 몬드리안 역시 2, 3개의 곡선으로 이루어진 유사한 타원형 형태를 도입했고 이를 작품의 주요 주제로 다루었다. 실제로 이러한 형태는 약간의 차이가 있지만 이 시기에 제작된 거의 모든 풍경화에 나타난다. 예를 들어 〈올레 부근의 숲〉(17쪽)의 나무로 둘러싸인 태양의 모티프와 1909년 작 풍경화의 수평 띠 사이에서도 이러한 형태가 나타난다. 〈달빛이 비치는 헤인강가 다섯 나무의 실루엣〉(16쪽) 또한 유사한 풍경을 보여준다. 몬드리안의 작품에서 이 타원형의 형태는 매우 다양한 풍경화에 반복적으로 등장하면서 작품 안에 작가 고유의 개인적인 시각 경험이 현존함을 알려주는 것 같다. 그는 브라크도 같은 형태에 주목하고 있음을 알게 되었다. 그렇다면 몬드리안과 같은 시각을 가졌고, 따라서 회화에 대해 몬드리안과 같은 생각을 지닌 사람이 파리에 있었다는 것일까?

1911년 말에 파리로 이주하면서 몬드리안은 홀로 고립되어 있다는 느낌에서 벗어날 수 있었다. 처음 파리에 도착했을 때는 아는 사람 하나도 없었고 피카소와 브

복제물을 보고 그린 자화상
Self-Portrait, after reproduction
1942년(?), 종이(모서리를 둥글린 직사각형 스케치북 낱장)에 목탄, 28×23.2cm
뉴욕, 시드니 재니스 컬렉션

28쪽
여인 초상
Portrait of a Lady
1912년, 캔버스에 유채, 115×88cm
헤이그 시립미술관

여인의 초상은 어두운 화면과 신비롭게 결합한다. 화면의 표현력에 대한 몬드리안의 확신은 이 작품에서 분명히 드러난다. 이 작품은 파리 시절 초기에 제작되었다. 1944년에 몬드리안은 1912년 이후 파리에서 보낸 자신의 작가 인생을 현대미술의 순교자로 묘사했다. 이는 1896-97년에 제작한 초기 삽화 시리즈에서 그가 묘사한 기독교 순교자들과 신앙 부흥론자들을 연상시킨다.

조르주 브라크
집과 나무
Houses and Trees
1909년, 캔버스에 유채, 64.5×54cm
시드니, 뉴사우스웨일즈 갤러리

1911년에 몬드리안은 자신의 작품과 유사한 브라크의 작품을 본 후 파리로 이주한다.

라크를 만나보려는 시도도 하지 않았다. 몬드리안은 그들이 자신과 같은 도시에서 작업하고 있고 자신이 그들의 작품을 볼 수 있다는 사실만으로도 흡족했다. 몬드리안은 뜻을 같이하는 사람들이 이미 아방가르드 미술 분야에서 시작한 '혁명'에 참여하기 시작했다. 대도시라는 낯선 환경에서 이러한 작업은 일찍이 부르주아와 왕족들이 작가에게 하던 주문의 종류를 바꾸어놓았다. 대규모 형식과 '신과 같은 미술가'의 은유인 순수하고 '신성한' 색채 언어는 잠정적으로 그의 작품에서 사라졌고 몬드리안은 상당 기간 밝은 파랑과 노랑, 빨간색을 사용하지 않았다. 그는 이제 세밀하게 작업하는 방식으로 복귀한다.

파리에서 제작한 초기 작품들의 색채는 피카소와 브라크의 색채에 상응하는 회색·갈색·검은색으로 한정되었다. 이 두 입체주의자들은 당시 색을 필요로 하지 않았다. 그들은 고전회화의 기본 요소들을 분석하는 중이었고 회화의 역사에서 색채보다 드로잉이 더 중요하다고 생각했다. 드로잉은 캔버스 위의 다양한 색채들을 하나의 회화작품으로 결합시킬 수 있기 때문이다. 그래서 그들은 더 이상 다채로운 자연주의 세계를 재현하지 않는 현대미술이라는 목표를 위해 선만 사용해야 한다고 주장했다.

피카소와 브라크는 두 개의 검은 선이라는 기본 요소를 창안했고 이를 모든 작품의 기초로 삼았다. 둘 중에서 보다 쾌활하고 공상적이었던 브라크는 이 검은 선들을 캔버스에 규칙적인 패턴처럼 배치하는 것을 좋아했다. 그러나 피카소는 가시적인 세계에 대한 기본적인 틀로서 선을 사용했다. 1910년의 도로잉인 〈서 있는 여성 누드〉(32쪽)에서 검은 선들은 일종의 뼈대를 형성하고 여성의 피부와 신체를 암시하는 형태는 톱날 같은 윤곽선에 매달려 있는 것처럼 보인다.

몬드리안은 곧 이러한 생각이 지닌 잠재력을 깨달았다. 1912년 이래로 그는 화면 위의 검은 선들을 그리드 형태로 그렸다. 예를 들어 〈나무가 있는 풍경〉(31쪽)에서

회색 나무
The Gray Tree
1911년, 캔버스에 유채, 79.7×109.1cm
헤이그 시립미술관

31쪽
나무가 있는 풍경
Landscape with Trees
1912년, 캔버스에 유채, 120×100cm
헤이그 시립미술관

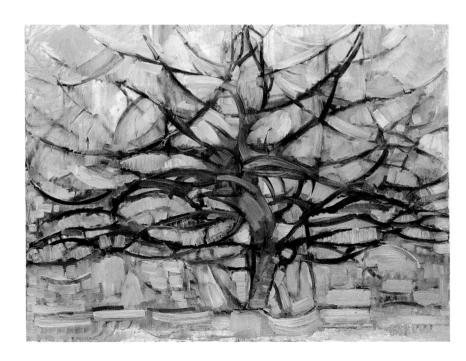

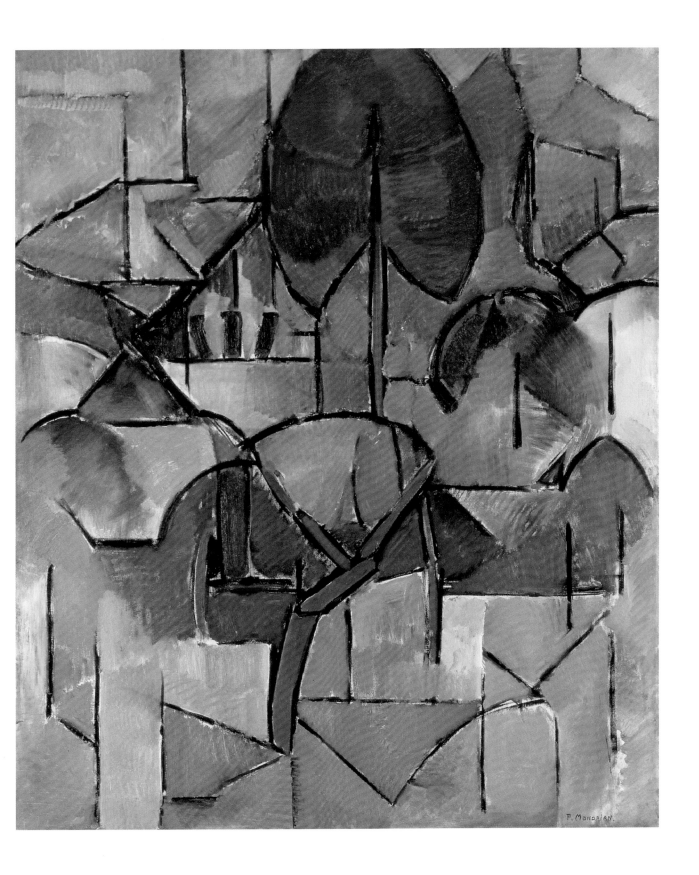

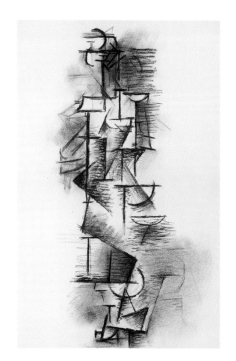

파블로 피카소
서 있는 여성 누드
Standing Female Nude
1910년, 종이에 목탄, 48.3×31.2cm
뉴욕, 메트로폴리탄 미술관

각각의 형태는 납으로 고정된 유리처럼 틀 지워져 있다. 몬드리안의 작품에서 선은 회화의 기본적인 틀이 된다. 작품 표면은 검은 선들의 그물로 덮인다. 작가는 마치 캔버스 위에 글을 쓰듯 선 사이에 형태를 삽입한다.

몬드리안과 그가 존경한 프랑스 미술가들 사이의 차이점은 초상화와 누드에 대한 그들의 태도에서 가장 극명하게 드러난다. 피카소는 종종 미술가는 자연과 여성을 지배해야 된다고 말하곤 했다. 그의 드로잉은 여성의 이미지를 자의적으로 분해하고 재조직하는 기교를 보여준다.

파리 시기 초기에 제작된 것으로 보이는 몬드리안의 〈여인 초상〉(28쪽)에서 여성의 형상은 화면의 어둠 속으로 녹아 들어가는 것처럼 보인다. 그녀의 여성적인 곡선 중 일부는 알아볼 수 있으나 다른 부분은 그리드의 모서리처럼 모나 있다. 몬드리안은 당시 이렇게 썼다. "여성은 존재의 가장 깊숙한 곳에서 미술과 추상에 대항한다. (…) 미술가는 동시에 남성이기도 하고 여성이기도 해서 결과적으로 여성을 필요로 하지 않는다." 몬드리안이 작품 중앙에 여성의 형상을 배치했을 때, 그는 그러한 방식으로 여성성의 본질을 이해할 수 있고, 작품을 통해서 그것을 실질적으로 소유할 수 있다고 믿은 듯하다. 이러한 생각은 자연과 여성에 대한 지배라는 피카소의 개념과 가까운 것으로 보인다. 그러나 몬드리안은 그 이상의 것이 회화 안에 있다고 생각했다. 그에게 회화는 자신이 꿈의 도시인 파리에 거주하듯이, 그가 향유하고픈 상상의 삶을 포함한 것이다.

이때부터 줄곧 검은 망조직은 그의 작품에서 이전의 타원형과 동일한 기능을 수행한다. 검은 선들은 사물을 바라보는 작가만의 독자적인 방식의 상징이 되었다. 1912년에 그는 그물 조직과 같은 선을 자연을 묘사한 자신의 작품과 결합시키는 데 성공한다. 이를 통해 그는 나무라는 주제를 새롭게 발견했는데, 얽혀 있는 가지들은 화면의 검은 선들을 닮았다.

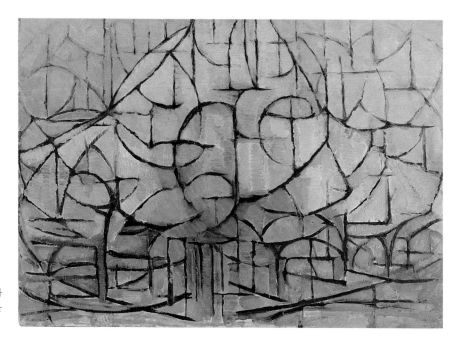

꽃 핀 나무들
Flowering Tree
1912년, 캔버스에 유채, 60×85cm
뉴욕, 주디스 로스차일드 재단

입체주의는 일정하고 평평하며 고르게 패턴화한 회화 구조를 만들어냈고 몬드리안은 그 구조에 특히 관심을 가졌다.

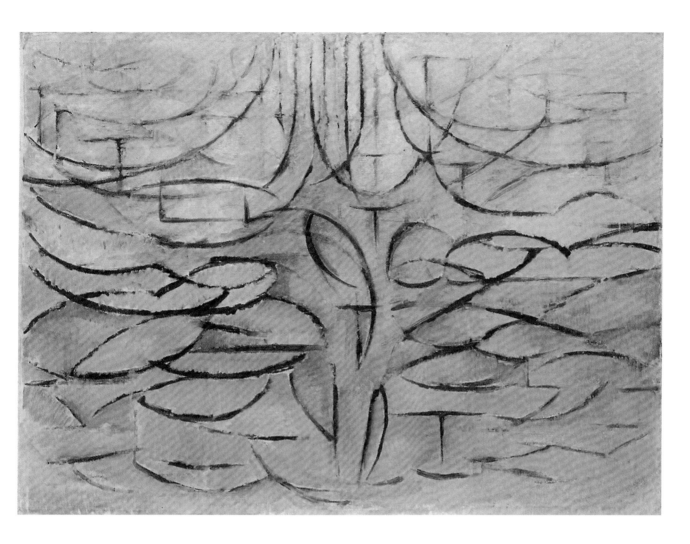

1911년 작 〈회색 나무〉(30쪽)에서, 몬드리안은 사과나무 밭의 무성한 잎과 안개 낀 회색의 대기를 전달하고자 했다. 이 작품은 분명 선적인 구조를 지녔으나 분위기는 실제 과수원의 풍경과 향기를 불러일으킨다.

1912년 작인 〈꽃 핀 사과나무〉(33쪽)에서 색은 보다 투명해지고 나무의 배치는 부차적인 것이 되었다. 이 작품의 구성은 나무의 꽃에서 열매를 맺듯 중심에서부터 전개되는 것처럼 보인다. 〈꽃 핀 나무들〉(32쪽)은 개념적인 면에서 훨씬 더 추상적이고 보다 명확하게 규정되어 있다. 검은 곡선으로 사과나무 꽃의 흰색과 바탕의 흰색을 구분하기는 어렵다. 이 작품에서 자연의 형태는 작가가 구축한 선의 그물과 닮았다. 이 작품은 꽃이 핀 실제 나무의 인상을 일부 가지고 있는데, 작품은 과수원 사이를 걸어 다닐 때 흰 빛이 감도는 분홍색 꽃이 가득한 가지에 시야가 막혀 전체적인 조망을 잃기 쉬운 것과 유사한 인상을 준다.

몬드리안의 〈꽃 핀 나무들〉과 〈구성 나무들 2〉(34쪽) 두 작품 모두 구성에서 유사한 어려움을 나타낸다. 관람자의 눈은 모티프를 찾으면서 어느 정도 형태가 고르게 분포되어 있는 표면을 본다. 흰색과 밝은 회색 조각들로 채색된 선의 그물은 그림의 가장자리를 향해 곧장 확장되어 나가고 그 한계를 벗어나서 뻗어나가기를 원하는 것처럼 보인다.

꽃 핀 사과나무
Flowering Appletree
1912년, 캔버스에 유채, 78.5×107.5cm
헤이그 시립미술관

몬드리안은 꽃이 핀 사과나무를 그리기 위해 모든 장소 중에서 건물이 빽빽이 들어찬 파리를 선택했다. 검은 선들의 추상적인 망조직은 외부 세계가 화면에 수렴되는 은유로서 자연과 풍경을 묘사한 작가의 의도를 보여준다.

구성 나무들 2
Composition Trees 2
1912–13년, 캔버스에 유채, 98×65cm
헤이그 시립미술관

몬드리안의 풍경화 일부는 스테인드글라스 창문 같다.
검은 선들은 색유리판 조각들을 고정시킨 납처럼 형태
들을 에워싼다. 이 검은 선들의 추상적인 망조직은 교
회 창문이라는 전통적인 이미지 안에 자연과 미술을 조
화시키려 한 시도일까?

로베르 들로네
도시의 동시 창문들(제1부 제2주제)
Simultaneous Windows on the City
(1st part, 2nd motif)
1912년, 판지에 유채, 39×29.6cm
파리, 에리크와 장–루이 들로네 컬렉션

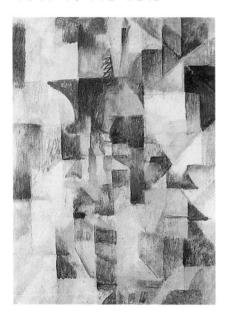

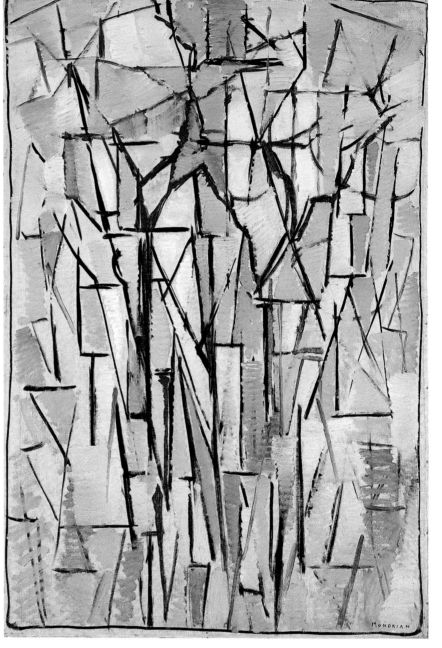

35쪽 위
생강단지가 있는 정물 1
Still Life with Gingerpot 1
1911년, 캔버스에 유채, 65.5×75cm, 헤이그 시립미술관
1976년 이후 뉴욕의 솔로몬 R. 구겐하임 미술관 대여 중

35쪽 아래
생강단지가 있는 정물 2
Still Life with Gingerpot 2
1912년, 캔버스에 유채, 91.5×120cm, 헤이그 시립미술관
1976년 이후 뉴욕의 솔로몬 R. 구겐하임 미술관 대여 중

1913년에 몬드리안은 도시의 집들이 입체주의 회화의 선적 망조직에 담기 적합
한 주제라는 사실을 발견했다. 1914년경 제작된 스케치(38쪽)는 절단된 선이 그려진
다음에 약간 넓게 채색된 화면을 보여준다. 1914년의 〈타블로 Ⅲ〉(39쪽)은 도시의 색
인 벽돌빛의 빨강·회색, 하늘빛의 파란색으로 채색되었다. 몇몇 창문의 창살과 아
치형 출입구는 퍼즐 같은 형태에서 서서히 드러난다.

당시 몬드리안의 작업실은 몽파르나스 역 근처의 데파르가에 있었다. 근방에 빈
건물 부지가 있었는데 이웃집과 경계를 이루는 벽이 훤히 드러나 있었다. 그 벽에는
포스터와 폐허가 된 집의 색벽지 조각들이 붙어 있었다(43쪽). 몬드리안은 그 벽을 좋

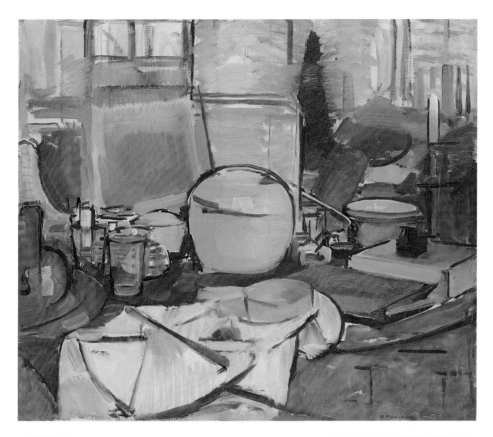

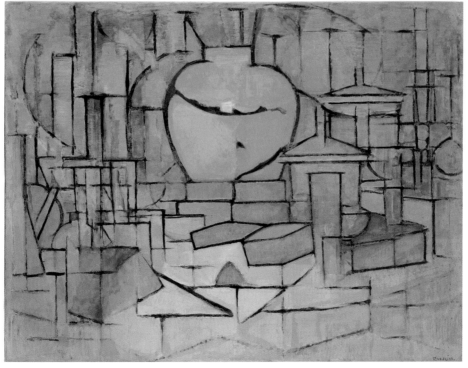

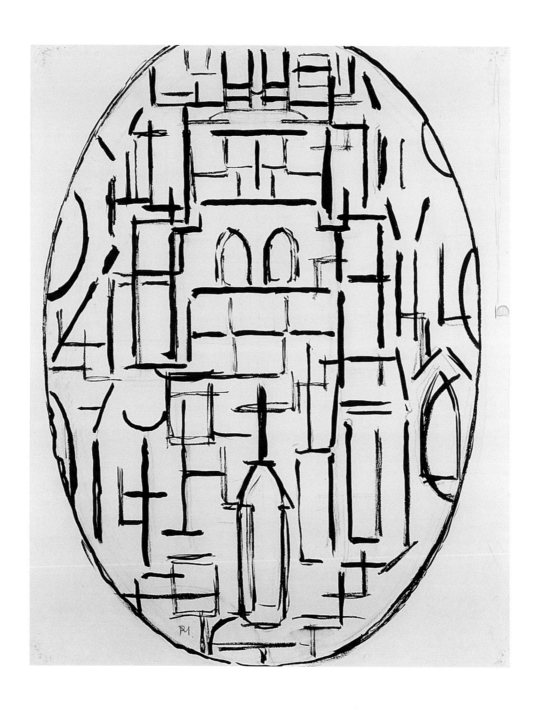

교회 정면: 돔뷔르흐의 교회
Church Façade: Church at Domburg
1914년, 종이에 연필·목탄·잉크, 63×50.3cm
헤이그 시립미술관

37쪽
구성 제IV
Composition No. IV
1914년, 캔버스에 유채, 88×61cm, 헤이그 시립미술관

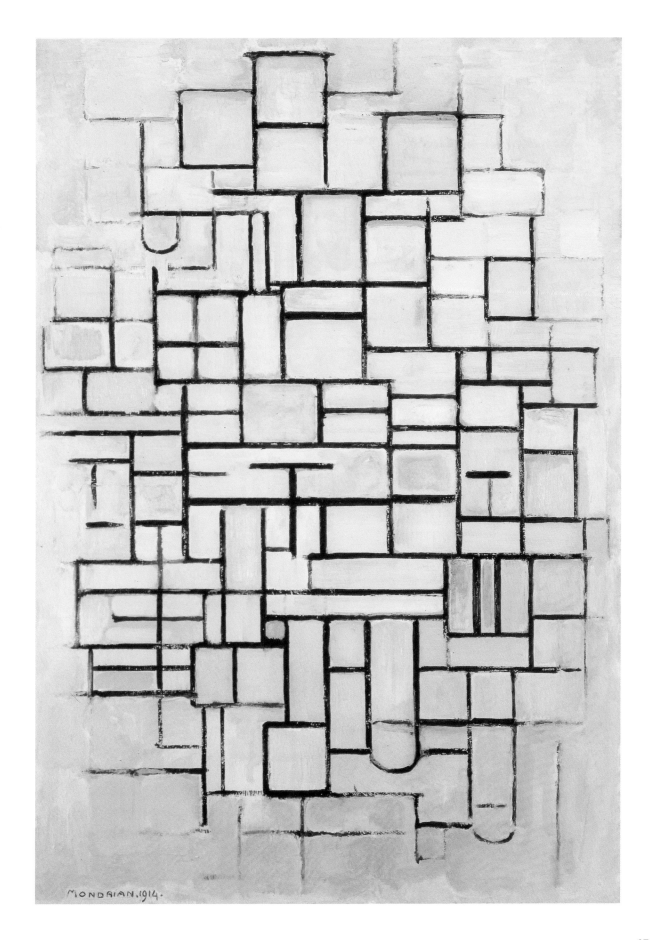

골격: 타블로 Ⅲ을 위한 습작
Scaffold: Study for Tableau III
1914년, 종이에 목탄, 152.5×100cm
베네치아, 페기 구겐하임 미술관, 솔로몬 R.구겐하임
재단

파리에서 몬드리안은 파리의 바다, 별이 빛나는 하늘,
그리고 지붕 너머의 경치처럼 단일한 형태의 풍경을 선
적인 망조직 안으로 끌어들였다. 이 드로잉은 폐가가 된
집 정면에 남은 돌 세공과 명각을 보여준다.

아했다. 벽은 마치 거대한 추상화 같았다. 그 벽 앞에 서면, 현대회화가 실제로는 전
혀 추상적이지 않다고 쉽게 생각할 수 있었다. 오히려 현대미술은 지금까지 알려지
지 않고 간과된 현실로 들어가는 입구로 생각되었다.

몬드리안은 〈구성 제Ⅵ〉(1914, 40쪽)에서 경계 벽의 아름다움을 묘사했다. 그는 대
가들처럼 작품을 공들여 준비했고 예비 스케치를 통해 벽의 색채와 벽지 조각에 주
목했다. 이 작품은 유쾌한 방식으로 주제를 해체하는 입체주의의 검은 선들로 가득
하다. 몬드리안은 벽과 작품이 하나로 보이게 하기 위해 이러한 방식으로 작품을 구
성했다.

1914년에도 몬드리안은 여전히 렘브란트에 비견되는 화가가 되기를 꿈꿨다. 그
는 고전적인 풍경화의 대표적인 주제로 되돌아갔고 그중 어떤 것은 파리의 주택가
보다 그의 새로운 양식에 더 적합하다는 점을 알게 되었다. 자연이라는 주제는 규칙
적일 수도 있고 반복적일 수도 있다. 네덜란드의 단조로운 해안 풍경이 그 대표적인
예다. 몬드리안은 물결마루를 노니는 빛이 수평으로 반사되는 바다를 그렸다. 〈검
정과 하양의 구성 10〉(41쪽)에서 그는 입체주의의 기본 요소들을 십자선과 함께 사용
했고 수평선의 곡선을 직접적으로 암시하는 타원 형태로 요소들을 배열했다.

당시 몬드리안이 발전시킨 회화 형태는 캔버스에 고르게 분포되어 있는 추상적
인 상징과 더불어 미술사상 엄청난 혁신을 의미했다. 지금까지 회화는 항상 분명하
게 구분되는 중심과 상·하단, 그리고 주제를 가지고 있었다. 미술가들의 기술은 구
성과 좌우·상하에 있는 각기 다른 형태들 간의 조화로운 균형을 맞추면서 전체에
질서를 부여하는 데 있었다. 그러나 몬드리안은 이러한 질서를 포기했다. 그는 화면
전체에 형태들을 자유롭게 배열했고 똑같은 형태들을 사용했다.

나중에 몬드리안은 자신의 성취가 의미하는 바를 비로소 깨닫는다. 그에게는
이제 모든 것이 가능해 보였다. 그는 흰 표면 위에 완전히 추상적인 그리드를 펼칠
수 있었고 선적인 구성을 통해 조국의 익숙한 풍경이 서서히 드러나도록 그릴 수도
있었다(40, 41쪽). 그가 그린 그림들은 자연을 모사하지는 않지만 마치 시골, 바다 또
는 별이 빛나는 하늘처럼 접근하기 어렵고 헤아릴 수 없는 공허와 광활함의 인상을
준다.

몬드리안 이전 다수의 파리 미술가들 역시 무한한 사야를 보여주는 작품을 제작
하려 했었다. 그들 가운데는 같은 시기에 창 시리즈(34쪽 참조)를 그린 로베르 들로네
가 있었다. 아마도 몬드리안은 그의 작품을 알고 있었을 것이다. 들로네의 다양한 형
태, 색채와는 대조적으로 몬드리안은 일관성과 공허함을 표현하기 위해 입체주의가
지닌 잠재력을 충분히 활용했다.

39쪽
타블로 Ⅲ: 타원형 구성
Tableau III: Composition in Oval
1914년, 캔버스에 유채, 140×101cm
암스테르담 시립미술관

집의 정면이 이 구성의 주제다. 도시의 색채는 추상적
인 선의 망조직 안에서 작품의 주제를 알려주는 단서다.

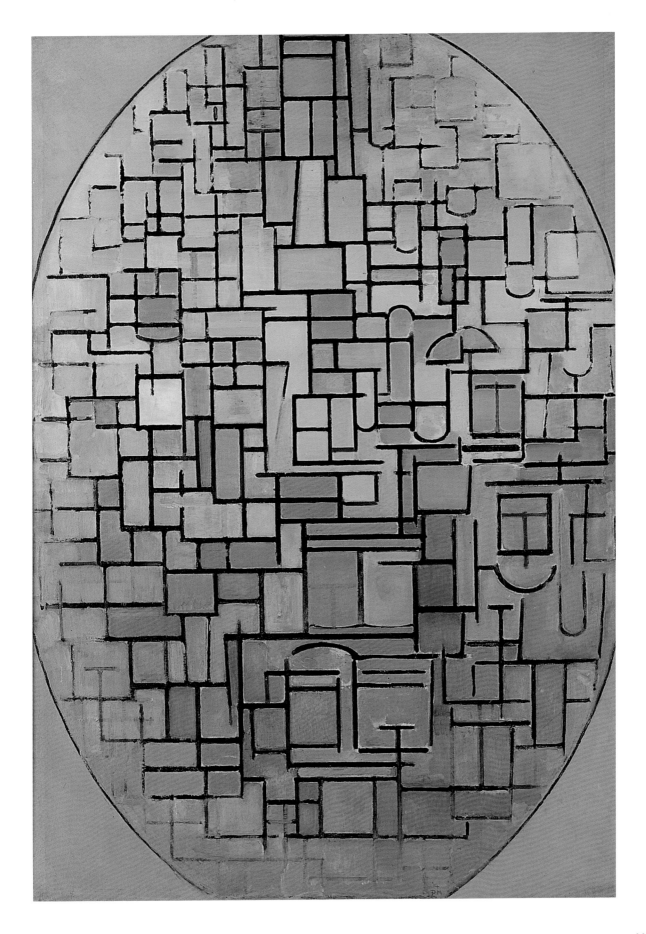

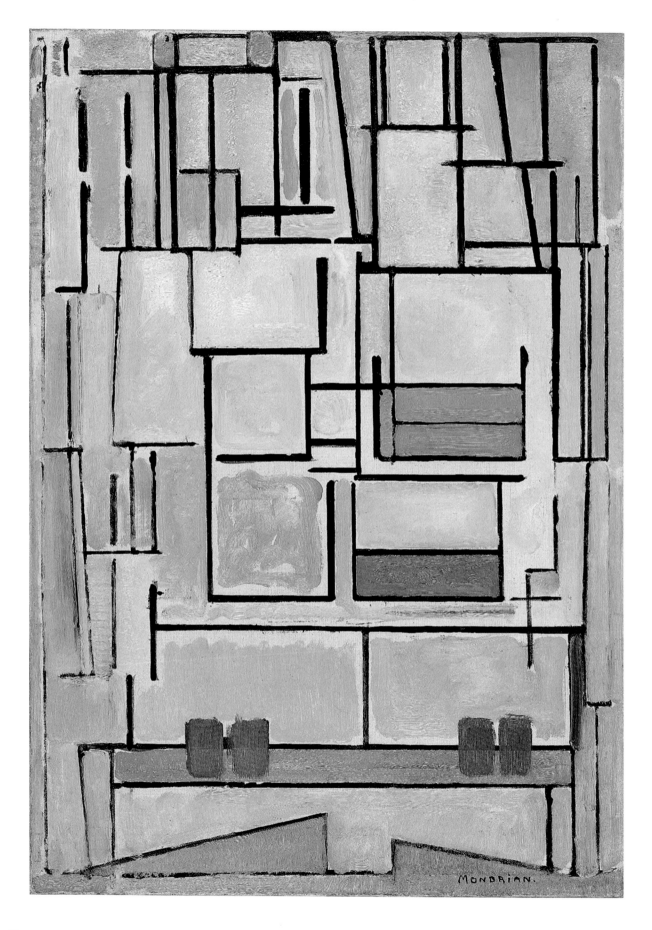

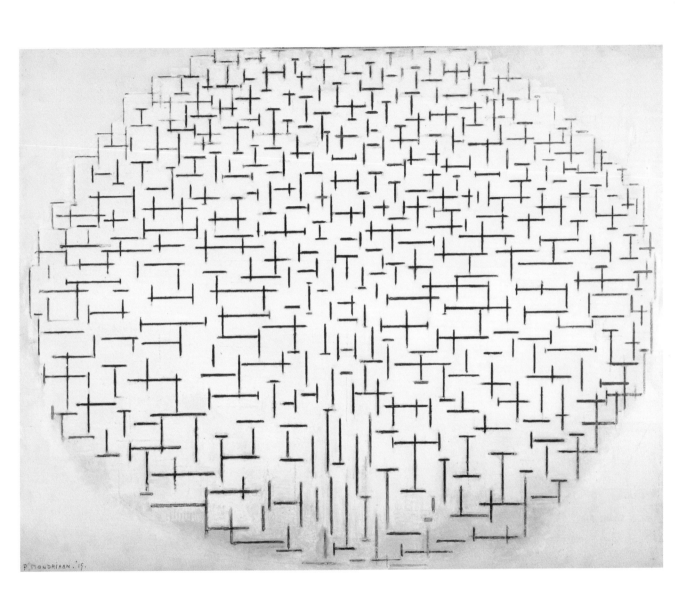

P. MONDRIAAN '15.

이 작품에서 자연은 추상적인 선 패턴으로 감축되어 묘사된다. 표면에 고르게 퍼져 있는 선들은 파도의 리듬을 암시한다. 위로 갈수록 압축적으로 표현된 선의 망조직은 어렴풋이나마 수평선을 가리키고, 하단의 수직선은 바다를 향해 돌출한 방파제를 암시한다. 당시 문서에서 이 그림은 '별이 빛나는 밤'이나 심지어는 '크리스마스 이브'로 언급되었다. 당시 추상적인 선의 망조직에 대해 다양한 해석이 가능하다는 직관적인 이해가 있었던 것이다.

40쪽
구성 제VI
Composition No. VI
1914년, 캔버스에 유채, 95.2×67.6cm
바젤, 바이엘러 컬렉션

검정과 하양의 구성 10
Composition 10 in Black and White
1915년, 캔버스에 유채, 85×108cm
오테를로, 크뢸러-뮐러 국립 박물관

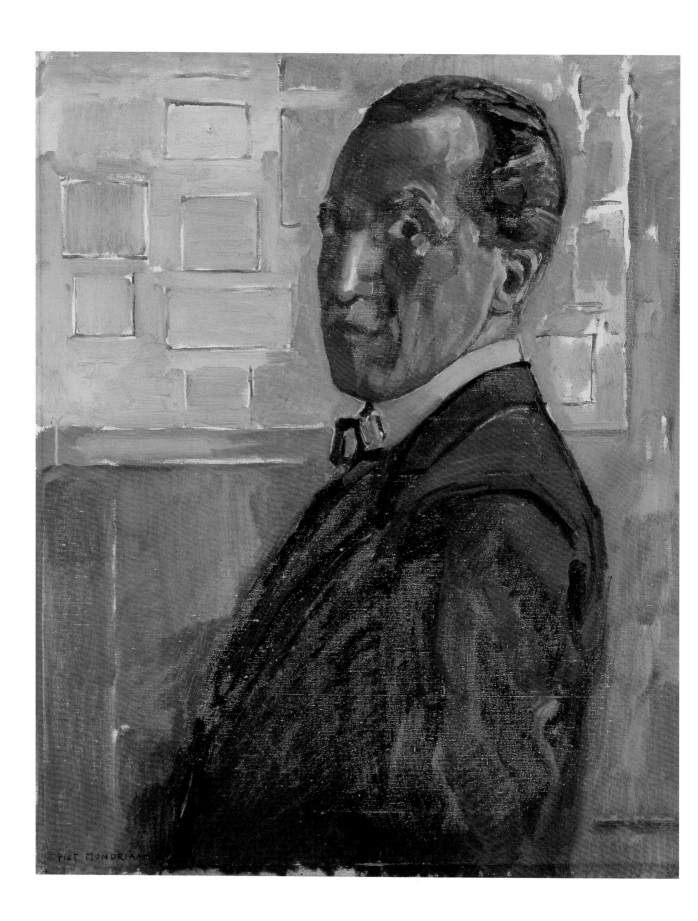

피카소를 이기고

정치적인 위기가 절정에 달한 1914년 여름에 몬드리안이 파리를 떠난 이유는 확실치 않다. 아마도 그는 건강이 좋지 않은 아버지를 만나기 위해 네덜란드로 돌아가려 했던 것 같다. 그러나 전쟁이 일어나 그는 고향에서 몇 년을 머물러 있어야 했다.

그의 작업량은 눈에 띄게 줄어들었다. 핵심 요소를 향해 감축해나가는 그의 새로운 작품 스타일이 작품 수에도 영향을 미쳤는지 모른다. 그런데 그는 왜 흰 표면에 추상적인 검은 선을 계속해서 그려나갔을까? 당시 몬드리안은 작업실을 벗어나 외부에서 작품의 명분을 찾기 시작한 것 같다.

생애 처음으로 몬드리안은 사회에 관심을 갖게 되었다. 그는 턱시도를 사 입고는 추상화 앞에 선 자신의 모습을 그렸다(42쪽). 그는 암스테르담 사교계의 지식인 그룹에서 친구들을 사귀었다. 그는 자신의 작품에 대해 언급한 일상 편지에서도 그들을 직함으로 불렀다. 부유한 경영인 가문 크뢸러–뮐러가의 예술가 후원 고문을 맡고 있던 미술사가 H.P. 브레메르는 자신이 관리하는 이 컬렉션에 몬드리안의 주요 작품들을 넣기 위해 그에게 연금을 지급하기 시작했다. 몬드리안은 그의 작품에 대해 거의 말하지 않는 비평가들도 자기편으로 끌어들였다. 그들은 몬드리안의 작품보다는 몬드리안과 그의 생각에 대한 글쓰기에 더 흥미를 느꼈다.

파리에 머문 동안 몬드리안은 스케치북에 미술이론에 대한 자신의 생각을 기록해두었다. 그는 이제 학문에 대한 더 큰 열망을 품기 시작했고 자신의 생각을 정리해 글로 표현하는 데 시간을 보냈다. 그는 19세기 이래로 예술가들의 집단 거주지인 라렌으로 갔다. 몬드리안은 그곳의 아방가르드 이론가들과 미술가들의 삶과 생각에 큰 관심을 보였다. 그는 항상 노트를 들고 다녔는데 심지어 모임에 가서도 토론에서 자신이 언급한 것뿐만 아니라 들은 내용까지 기록했다.

그는 곧 레이덴 출신의 화가이자 시인 테오 반 두스뷔르흐와 알게 되었다. 반 두스뷔르흐는 미술이론에 조예가 깊었고 칸트와 헤겔 이후 독일 철학의 전통에 대해서도 해박한 지식을 갖고 있었다. 몬드리안이 프랑스 미술의 최근 발전에 대한 지식을 나누자 두 사람은 떨어질 수 없는 가까운 사이가 되었다. 반 두스뷔르흐는 곧 몬드리안 스타일로 그리기 시작했고 그새 몬드리안은 아방가르드 회화에 대한 중요한

파리, 에드가퀴네로와 데파르가 모퉁이, 사진

42쪽
자화상
Self-Portrait
1918년, 캔버스에 유채, 88×71cm
헤이그 시립미술관

1918년에 몬드리안은 1917년 양식의 추상화를 배경으로 자연주의 초상화 한 점을 그렸다. 옛 거장들은 자기 작품을 배경으로 몬드리안과 비슷한 자세의 자화상을 그리곤 했다.

43

파블로 피카소
성 라파엘로 창문 앞의 정물
**Still Life in front of a Window in
St. Raphael**
1919년, 종이에 구아슈와 연필, 35.5×24.8cm
베를린, 베르그루언 미술관

피카소의 예를 본받아 몬드리안은 자신의 작품을 위한
무대 설정을 시도한다. 이는 양식을 자유로이 선택한 결
과였다.

논문을 쓰기 시작했다. 몬드리안은 이에 대한 조언을 얻고자 친구들을 지속적으로
방문했다. 두 사람은 네덜란드 최고의 젊은 미술가들과 건축가들 그리고 디자이너
들의 모임을 만드는 데 성공했다. 테오 반 두스뷔르흐는『데 스틸』(De Stijl)이라는 잡
지를 1917년에 창간했다. 이 잡지는 그와 몬드리안의 글뿐만 아니라 가구 디자이너
이자 건축가인 헤릿 릿펠트(54쪽) 같은 사람들의 글과 디자인을 실었다.『데 스테일』
은 모든 분야의 예술가들을 포함하는 새로운 연합을 만들고자 노력했다. 그들은 모
두 현대적인 세계를 만들기 위해 함께 일하려 했고 실제로 이미 그렇게 하는 중이었
다. 몬드리안의 생각을 따라서 반 두스뷔르흐는 이제부터 미술에서는 "자연과 지성,
또는 여성적인 원리와 남성적인 원리, 부정적인 것과 긍정적인 것, 정적인 것과 동
적인 것, 수평적인 것과 수직적인 것"이 균형을 이루어야 한다는 이론을 제시한다.
주변에 형성된 예술가 무리를 보며 몬드리안은 틀림없이 신교도 교회 시절의 자치
단체를 떠올렸을 것이다. 그는 새로운 양식의 건축 디자인을 하지 않은 유일한 인물
이었다. 그러나 논란의 여지가 있기는 하지만 그는 모임의 가장 중요하고 활동적인
이론가가 되었다.『데 스틸』을 위한 그의 기고문은 더 이상 신이라는 이름을 등장시
키지 않지만 본질적으로 신학적이다. 고상한 이상의 범주는 세계의 '본질', 모든
사물의 '바탕', '영혼', 인류의 '미래', 인류의 정신이자 가장 심오한 바람인 '내면'으로
대체되었다.

1916년에 몬드리안은 추상회화인 〈구성〉(45쪽) 하나만을 제작했다. 몬드리안의
작은 드로잉들은 붉은색과, 노란빛 감도는 갈색, 파랑 색면으로 이루어진 그리드가
파란 하늘을 향해 솟아오른 〈돔뷔르흐의 교회탑〉(24쪽)의 석탑 정면에서 나왔다는 사
실을 보여준다. 그는 자신을 곧잘 중세 교회 건축가들에 비유하곤 했다. 그는 테오
반 두스뷔르흐에게 '상승 개념'을 표현하기 위해 교회 파사드라는 주제를 사용했다
고 편지에 썼다. 아무리 노력해도 〈구성〉에서 교회 파사드를 간파해내기가 쉽지 않
지만 '상승'이라는 개념은 알아볼 수 있다. 검은 선들이 상단 끝에 몰려 있어 형태들
이 하단 가장자리에서 스스로를 분리시켜 위쪽으로 움직이고 있는 것처럼 보인다.
작품 중심에는 분홍색 사각형이 있고 그것을 둘러싼 검은 선들은 마치 푸른색 구역
을 빠르게 유영하다 순간적으로 들러붙은 듯이 보인다. 전체 작품은 선과 삼원색의
작은 색면들로 구성되었는데, 이 색면들이 선에 걸리면서 작은 구조를 만들어낸다.
이 작품에서는 추상적인 모티프가 오른쪽으로 이동하는 것처럼 보인다. 그리고 모
든 네 개의 검은 선들은 회전하는 움직임을 암시한다. 만약 선들이 그렇게 움직인다
면, 아무튼 전체 작품의 형태도 바뀔 것이다. 작품은 여전히 이동 중이며 색에 형태
를 부여하는 드로잉 선과 자연색을 대표하는 삼원색의 혼합으로부터 아직 명확한 형
태를 정립하지 못한 것처럼 보인다.

1916년에 몬드리안은 다시 한번 형태의 발전 과정을 추상회화의 주제로 다루려
한다. 하지만 이는 1912년의 나무를 그린 작품에서와 같이 자연의 과정에서 도출해
낸 결과가 아니었다. 의미와 형태에 대한 추구는 이제 사회 전체에 대한 상상으로 옮
아갔다. 결코 완성되지 않은 것처럼 보이는 몬드리안의 회화를 받쳐주는 개념은 성
당의 개념과 같다. 이러한 환영을 만들어내기 위해 작품 안에 상상력의 여지를 남겨
두는 것이 중요했다. 몬드리안은 1917년에 흰색 회화를 제작했다. 〈색채 A의 구성〉

45쪽
구성
Composition
1916년, 캔버스에 유채, 119×75.1cm
뉴욕, 솔로몬 R. 구겐하임 미술관

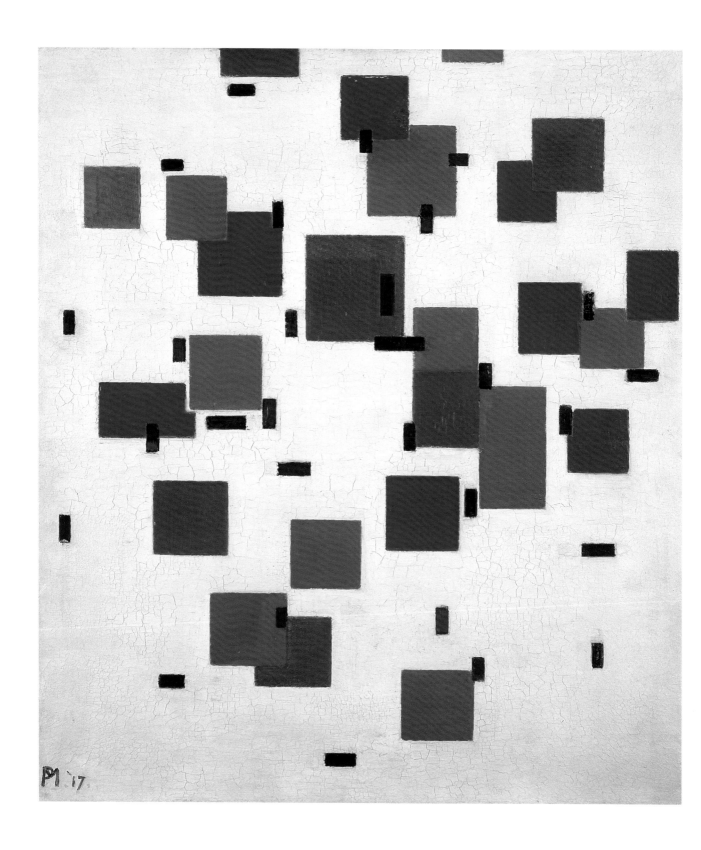

(46쪽)과 같이 이 작품들에는 흰색의 배경 위를 자유롭게 떠다니는 색면과 검은 선만이 존재한다. 색면 구성 시리즈(48쪽)는 몬드리안의 가장 아름다운 작품의 하나다. 이시리즈에서는 검은 선이 생략되고 파스텔톤의 직사각형들은 흰색 배경 위에서 부드러운 리듬을 타며 돌아다니는 것처럼 보인다. 그는 테오 반 두스뷔르흐에게 쓴 편지에서 이 작품들은 작업실에서 제작된 위치와 밀접한 관계가 있으며 어느 특정한 날의 빛을 반영한다고 썼다.

이 시기에 몬드리안과 반 두스뷔르흐는 아방가르드 회화가 급진적인 성격을 공유한 근대 건축과 긴밀하게 연대해야 한다고 생각했다. 흰색의 단순한 구조적인 요소들과 결합한 명료한 색채는 사람들이 흔히 '갈색'이라고 칭한 19세기의 어둡고 답답한 세계를 대체하려는 것이다. 일단 이 새로운 건축이 확립되고 나면 아방가르드 회화의 정당화와 관련된 모든 문제들이 일시에 해결될 수 있었다. 이 새로운 건축의 사례들이 도처에서 생겨나며 색채에 대한 개념을 명시할 때 어느 누가 이해할 수 없다거나 불필요한 그림을 그린다고 그들을 비난할 수 있겠는가?

색채 A의 구성
Composition in Colour A
1917년, 캔버스에 유채, 50.3×45.3cm
오테를로, 크뢸러−뮐러 국립박물관

그리드 8의 구성: 어두운 색의 바둑판 구성
Composition with Grid 8: Checkerboard, Composition with Dark Colours
1919년, 캔버스에 유채, 84×102cm
헤이그 시립미술관

1919년 몬드리안은 그리드 구조에다 임의로 색채들을 배치한다. 이는 도시의 색채였다. 그는 색의 통제 불가능한 특성을 그리드라는 완벽하게 이성적인 기하학 속에 짜 넣으려 했다.

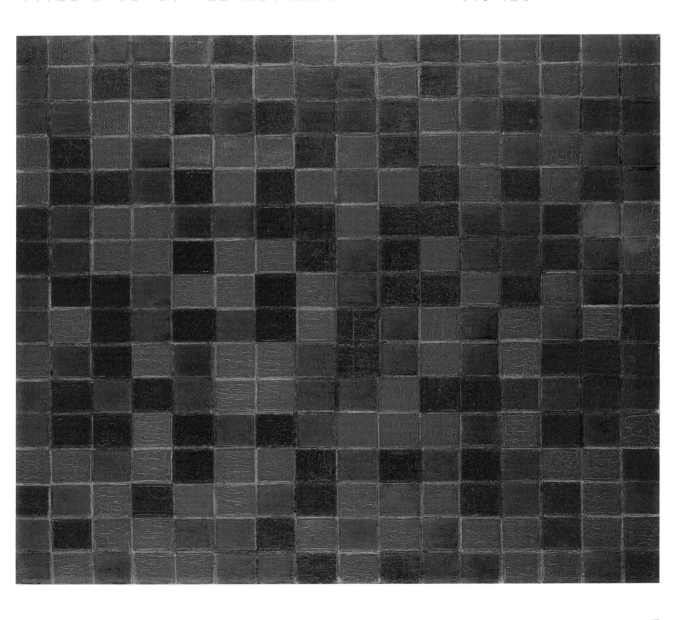

49쪽

그리드 7의 구성
Composition with Grid 7
1919년, 캔버스에 유채, 48.5×48.5cm
바젤 미술관, 공공 소장품실

1917년 몬드리안은 그의 새로운 회화 양식에 나무나 중세의 교회탑, 바다 풍경을 삽입하는 것을 그만두었다. 그의 회화는 이제 새로운 미래의 천국을 바탕으로 구성되었다. 1916년 작 〈구성〉은 이러한 개념을 부분적으로나마 구현했다. 그러나 화면 위를 자유롭게 떠다니는 선과 색면의 모습은 여전히 자연 풍경의 잔상을 간직한 듯이 보인다.

1918년에 몬드리안은 그의 작품에 건축적 특징인 정적인 안정감을 부여하는 데 열중했다. 테오 반 두스뷔르흐는 1917년에 새로운 건축물을 위한 스테인드글라스 창을 디자인했다(51쪽). 색을 입힌 직사각형들로 채워진 네 부분 위로 그는 검은색 정사각형을 마름모 형태로 배치했다. 이 검은색 사각형은 하늘에 떠 있는 색색의 연을 연상시키면서 전체 형태를 지배한다. 몬드리안은 여기에 매료되어 이를 그의 새 작품들을 위한 모티프로 삼았다.

1918년에 완성된 〈그리드 3의 구성: 마름모 구성〉(50쪽)의 화면은 오로지 검은 선으로만 채워졌다. 이 작품에서 몬드리안은 입체주의의 선적인 요소들을 취했다. 그는 이전에도 종종 흰색의 표면 위에 선들을 그리드 형태로 결합시키긴 했지만(41쪽) 이 작품에서 처음으로 선들을 둘러싸서 규칙적인 사각형의 망조직을 만들었다. 사선 방향의 그리드는 캔버스의 마름모꼴 형태와 평행을 이루고, 정방향의 그리드는 작품이 걸리게 될 공간의 수평, 수직선과 평행을 이룬다. 작품은 건축가의 제도판에서 제작된 듯 매우 단순하다. 작품은 질서 정연하고 고정된 구조를 지니는데, 이는 작품이 설치될 '건축물'의 환경과 건축에 사용된 형태를 고려한 것이다. 동시에 이 작품은 지난 몇 년간 이룬 몬드리안 작품의 총결산이기도 하다. 이 작품은 이전에 제작된 어떤 흰색 작품보다 더 대칭적이고 구성요소의 감축에 있어서 보다 확고하다. 여기서 새로운 회화 양식은 보다 풍부한 표현력을 획득한다. 캔버스의 부유하는 사

색면 3의 구성 제3
Composition No. 3, with Colour Planes 3
1917년, 캔버스에 유채, 48×61cm
헤이그 시립미술관

이 작품에서 몬드리안은 처음으로 검은 선의 망조직을 생략했다. 망조직은 사진 원판에서처럼 색면 가장자리에서만 음화로 암시될 뿐이다. 색면들은 흰색 바탕 위에 리드미컬하게 배열되었고 움직이는 것처럼 보인다. 그리드가 생략된 이 작품은 가상공간에 색을 자유롭게 배치하고 그 일부를 취한 듯한 효과를 준다.

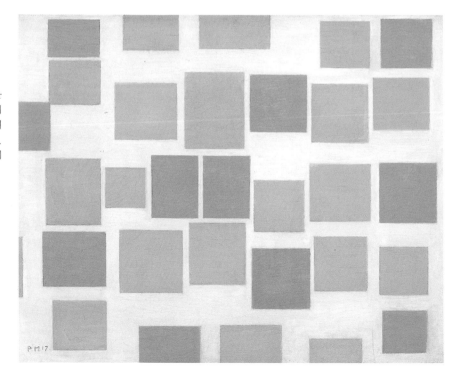

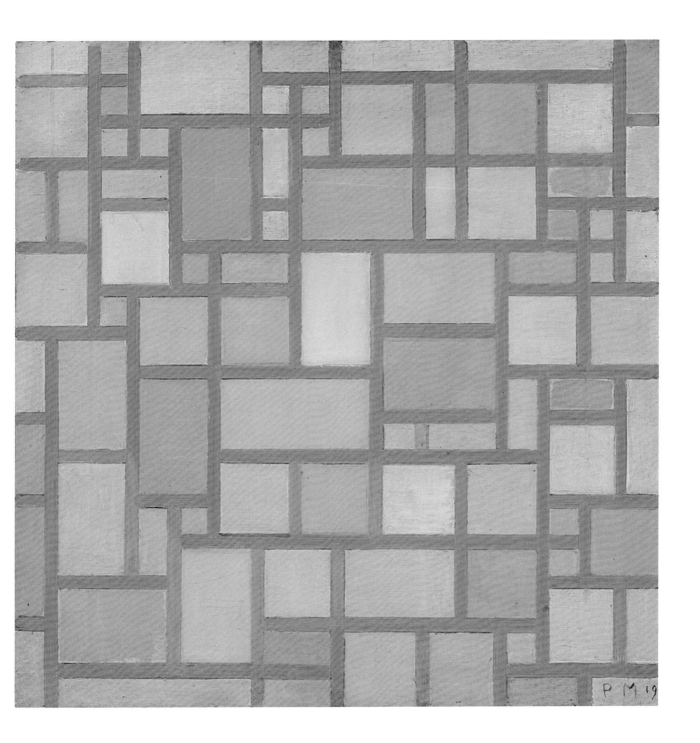

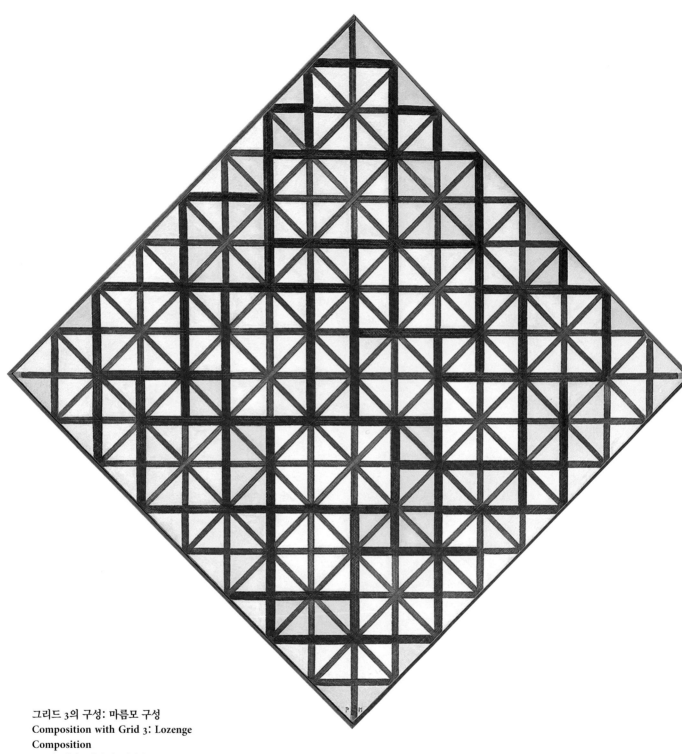

그리드 3의 구성: 마름모 구성
Composition with Grid 3: Lozenge
Composition
1918년, 캔버스에 유채, 대각선 121cm
헤이그 시립미술관

1918년에 몬드리안은 선으로만 구성된 그리드 회화를
발전시킨다. 이는 그의 작품들 가운데 가장 추상적이었
고 현대미술은 1950년 이후에야 이 발전을 다시 접하게
된다.

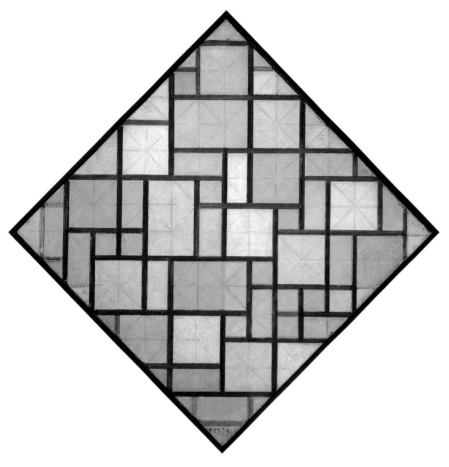

그리드 5의 구성: 색채 마름모 구성
Composition with Grid 5: Lozenge
Composition with Colours
1919년, 캔버스에 유채, 대각선 84.5cm
오테를로, 크뢸러−뮐러 국립박물관

1919년에 몬드리안은 규칙적인 그리드 위에 놓인 직사
각형 색면의 자유로운 구성 효과를 실험한다.

각형은 각기 다른 방향을 가리키는 선의 조직과 더불어 반 고흐의 회전하는 소용돌
이를 연상시킨다.

　　몬드리안의 초기 구성 시리즈로 제시되었던 모든 형태는 변형될 수 있다는 개념
에 대해서 이 작품보다 더 강하게 대비되는 작품은 없을 것이다. 어떤 각도에서 보
더라도 캔버스는 항상 동일하다. 흰색의 배경이 주는 서정적인 이미지의 미미한 흔
적조차도 존재하지 않는다. 〈그리드 3의 구성: 마름모 구성〉의 큰 형태는 대기 중에
부유하는 듯이 보이는 반면 작품 자체는 정적이고 고전적인 규범을 따르며 기념비
적이다. 이전 자발적이고 다채로우며 불가사의한 것으로 보였던 현대회화 전체를 통
틀어 이런 작품은 존재하지 않았다. 당시 몬드리안 작품의 규모와 엄격함은 그가 새
로이 얻은 옹호자들을 다시 한번 잃는 결과를 초래했다. H.P. 브레메르와 크뢸러−뮐
러는 몬드리안을 그들의 후원 예술가 목록에서 제외시켰다. 궁전, 사냥을 위한 별
장, 새로운 미술관 장식을 위해 작품을 주문받은 미술가들은 아름답고 흥미로운 작
품을 제작하는 데 모든 노력을 기울여야 했다. 1918년 즈음에 몬드리안은 그러한 단
계를 훌쩍 뛰어넘었다. 사실 당시 그의 작품은 그의 생애에서 가장 급진적이고 추상
적이었다. 그는 이 해에 입체주의 진영을 떠나서 그동안 자신이 성취한 것을 되돌아
보았다. 추상화를 배경으로 한 1918년 작 〈자화상〉(42쪽) 같은 자연주의 회화는 초기
에는 상상도 할 수 없는 것이었다. 과거의 그였다면 아마도 시종일관 추상을 고수해
온 자기 의도를 배신하는 것으로 여겼을 것이다. 그러나 이제 그는 추상미술과 현대

테오 반 두스뷔르흐
스테인드글라스 창 구성 Ⅲ
Stained Glass Window Composition III
1917년, 스테인드글라스, 40×40cm
헤이그, 국립미술청

몬드리안은 피카소의 종합 입체주의와 동료 테오 반 두
스뷔르흐의 색채와 건축에 대한 생각에서 그리드 회화
에 대한 영감을 얻었다.

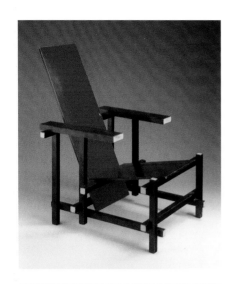

의 렘브란트, 곧 자신을 거장들의 고전적인 회화에 대한 보다 나은 대안으로 의식하고 행동할 수 있는 단계에까지 도달했다. 과거에 거장들은 이런 자세를 취한 자신의 모습을 자기 작품과 함께 그리곤 했다. 자화상을 제작하기에 앞서, 몬드리안은 피카소의 예를 다시 한번 본보기로 삼았다. 피카소는 자연주의 배경 앞에 놓인 오브제로 작품을 구성했다(44쪽). 몬드리안은 같은 방식을 이용해 자신의 추상적인 선과 색의 얼룩들을 회화의 주제로 삼을 수 있다는 사실을 깨달았다. 회화가 무엇을 의미하는가라는 문제는 작가와 그의 작품을 주제로 다룸으로써 저절로 해결될 수 있다고 생각했다.

1919년 가을 몬드리안은 선 그리드의 질서 정연한 구성으로 되돌아갔다. 이제 그는 그리드 구성을 색으로 채우기 시작했다. 〈그리드 8의 구성: 어두운 색의 바둑판 구성〉(47쪽)이 그 한 예다. 그는 색을 임의로 배분했는데, 사용된 색은 파리 주택가를 그린 자신의 작품에서 가져왔다. 비록 이 작품이 매우 기교적이어서 관람자에게 작품이라기보다는 게임판처럼 느껴지나, 그럼에도 불구하고 이 작품은 전통적인 회화의 규율을 준수하고 있다. 드로잉은 시종일관 이성적으로 제어된 선으로 구성되어 있는 반면 색은 통제 불가능한 자연 그 자체를 나타낸다. 파리의 입체주의자들은 항상 과거의 회화에 대한 분석을 통해서 현대적인 양식에 도달했다고 주장했다. 몬드리안의 색채 풍부한 그리드 회화는 완전히 추상적인 것이었고 이러한 측면에서 볼 때 어떠한 입체주의 회화보다 훨씬 더 급진적이다. 하지만 그의 작품은 고전적인 의미의 회화의 요건을 갖추었다. 1919년 여름에 몬드리안은 파리로 돌아왔다. 처음에는 그곳에 아무런 변화가 없는 듯이 보였다. 그의 작업실은 5년간 문이 닫혀 있었다. 덮개는 좀 먹었지만 그의 작품들은 모두 잘 보존되어 있었다. 그러나 몬드리안은 최근 전시들을 둘러보며 무언가 변했다는 사실을 깨달았다. 피카소가 보다 재현적인 회화로 되돌아갔다는 사실은 몬드리안에게 실망을 안겨주었다. 이는 몬드리안이 파리에서 보낸 초기 편지들에서 분명히 드러난다. 당시 파리 미술계에서는 색과 그것의 감각적인 효과에 대한 저술이 많이 나오고 있었다. 몬드리안은 그 글들을 읽었고 색채를 사용한 그리드 회화를 제작하는 데 영향받는다. 그는 과거 몇 년에 걸쳐 자신이 제작한 작품들을 통해 1912년 이래로 자신이 하고자 했던 바를 이루었음을 깨달았다. 그는 피카소와 브라크를 능가했고 자신의 분야에서 가장 추상적이고 가장 현대적인 작가가 되어 있었다. 그러나 이 성취감은 곧 깊은 우울로 이어졌다. 그는 파리에서 심리적인 안정감을 느꼈었다. 동료인 피카소, 브라크와 가까이 있다고 느꼈기 때문이다. 그러나 이제 이 도시는 그에게 갑자기 낯선 곳이 되어버렸다. 브레메르로부터의 수입도 거의 끝나기 직전이었다. 또한 네덜란드에서 그의 작품에 보여준 부정적인 반응으로 축적된 지난 몇 년의 쓰라린 기억이 이제 강력하게 분출했다. 그는 자신이 그림을 그려야 할 목적이 사라졌다고 느꼈으며 성공의 외로움에 압도당했다.

몬드리안은 파리를 떠나기 결심했다. 예전의 반 고흐처럼 그는 프랑스 남부의 아름다운 지역에 정착하고 싶었다. 그러나 몬드리안은 남부 생활이 길 잃은 미술가를 구제하리라고는 더 이상 믿지 않았다. 1920년 봄에 그는 테오 반 두스뷔르흐에게 고별전으로 그의 미술에 종지부를 찍고 이후 자신은 프랑스 남부의 포도원에서 일하고자 한다는 결심을 알렸다.

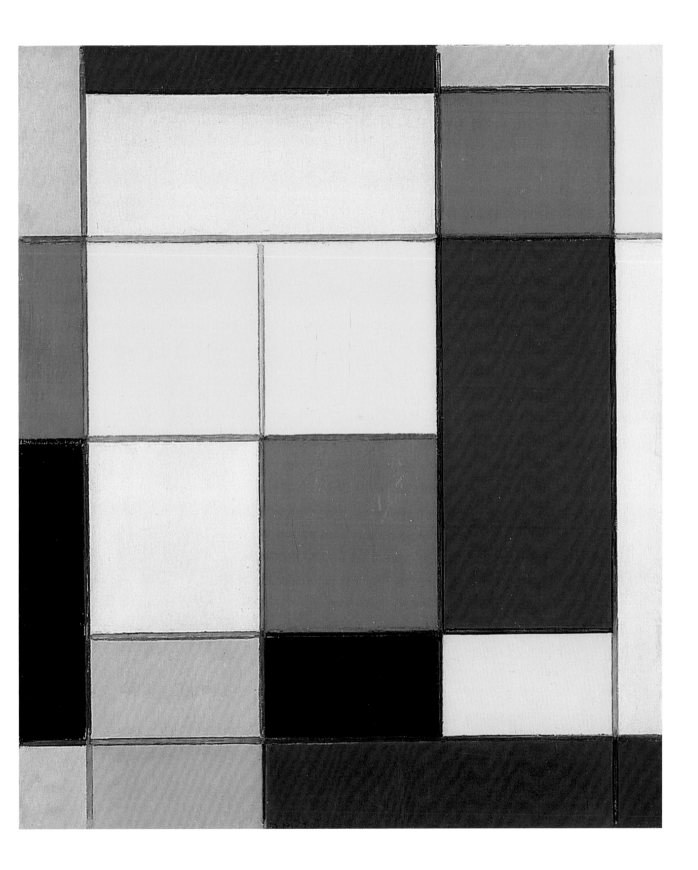

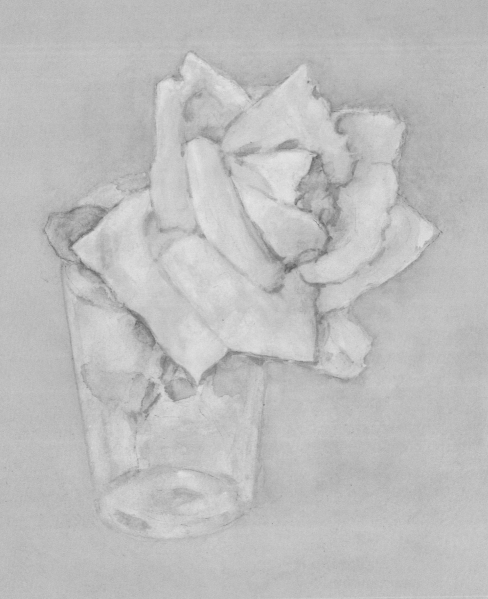

P. MONDRIAAN

화가와 그의 무대—추상에서 양식으로

상황은 결국 다른 방향으로 흘러갔다. 몬드리안은 파리에 남았다. 네덜란드의 미술가 친구들이 그에게 작지만 정기적인 수입을 제공해주었다. 미술 컬렉터인 살로문 슬레이페르는 당시 몬드리안이 다수 제작하기 시작한 꽃 그림의 고객들을 소개해 주었다(54, 59쪽).

몬드리안은 자신의 작업실 입구에 작은 오브제를 두었는데, 초록 잎사귀를 흰색으로 칠한 조화였다(55쪽). 이것이 무엇을 의미하는지 한 신문기자가 묻자 그는 자신의 삶에서 사라진 여성을 상징하며 그 여성은 예술에 봉헌되었다고 대답했다. 네덜란드의 신교도들은 집 현관에 몬드리안이 그린 것과 같은 작은 꽃 그림을 즐겨 걸었다. 종종 이런 그림에는 "나와 내 집은 하나님께 봉사합니다." 같은 짧은 성경 구절이 적혀 있곤 했다.

이 같은 기존 신교도 세계관에 대한 참고는 몬드리안이 자신의 작품에 대한 사회적인 틀을 열망했음을 말해준다. 아무것도 없었기 때문에, 몬드리안은 스스로 그 틀을 확립해나갔다. 그는 자신의 작업실을 창조적인 미술가의 작업실로 전시했다. 꽃에 대한 이러한 준종교적인 상징은 몬드리안의 현대성과 썩 어울리지는 않았지만 그런 사실이 몬드리안에게는 중요하지 않았다.

1920년대 초에 몬드리안은 자신의 작업실을 점차 데 스틸 양식에 맞추어 개조했다. 벽을 칠해 색면으로 장식하고 자신의 작품들을 걸어두었다(64, 65쪽 참조). 그의 작품들은 색의 연속에 흡수되면서 밝은 색채로 구성된 전체 패턴의 한 부분처럼 보였다. 몬드리안은 단순한 가구 몇 점과 오래된 난로를 제외한 모든 사물들을 색칠하거나 직접 만들었다. 흰색으로 칠한 이젤은 작품을 전시하는 데만 쓰였다. 만약 그 이젤을 작품 그리는 데 사용했다면 쓰러지고 말았을 것이다. 이는 그의 작업실이 얼마만큼 장식적인 효과를 염두에 두고 배치되었는지를 말해준다.

파리로 돌아온 직후 몬드리안은 더 이상 미술과 장식 사이에 뚜렷한 구분이 존재하지 않는다는 사실을 깨달았다. 피카소는 당시 극장의 휘장을 제작하고 있었다. 1919년에 몬드리안은 투르 도나와 그녀의 남편인 조각가 알렉산드로 아키펭코와 친분을 나누게 되었다. 몬드리안의 상상력은 이 부부에 의해 타오르기 시작했다. 이들

앙드레 케르테스
몬드리안의 작업실에서
At Mondrian's
1926년, 실버 젤라틴 프린트
파리, 프랑스 문화부 청사(A.F.D.P.P.)

54쪽
컵에 든 장미
Rose in a Glass
1921년 이후, 종이에 수채, 27.5×21.5cm
헤이그 시립미술관

몬드리안은 고객들로부터 그의 추상화 색채로 된 작은 꽃 그림을 그려달라고 요청받는다. 또한 그는 작업실을 꽃으로 장식해 개인의 신화 공간으로 변형시킴으로써 새로운 미술을 등장시킬 무대를 마련한다. 작업실은 자신과 자기 작품의 사진을 위한 변화무쌍한 배경이 되었다.

『데 스틸』 표지, 1921년

몬드리안은 1917년 테오 반 두스뷔르흐가 창간한 잡지
『데 스틸』의 가장 중요한 기고자 중 한 사람이었다. 그
는 현대미술 이론에 대한 에세이뿐 아니라 회화에 대한
희곡 두 편을 실었다.

57쪽
주홍 · 노랑 · 검정 · 파랑 · 회색의 타블로 3
Tableau 3, with Orange-Red, Yellow, Black,
Blue, and Gray
1921년, 캔버스에 유채, 49.5×41.5cm
바젤 미술관, 공공 소장품실

몬드리안의 추상화는 회화의 요소인 선과 순수한 색채
를 연기자로 제시한다. 그래서 그는 순수한 그리드와 선
을 이용한 회화를 피하고 색채와 형태의 표현력을 받아
들였다.

부부는 미술을 일상에까지 확장하는 한편 그들의 낭만적인 생활방식을 미술에 맞추
어나갔다. 몬드리안이 최종적으로 정착하고자 마음먹은 파리에서 아르데코(Art Deco)
가 출현함으로써 미술이 진보와 정신적인 가치에 헌신해야 한다는 믿음을 유지하는
것은 더 이상 불가능했다. 그는 장식을 지향하는 흐름에 합류했고 자신이 이미 발전
시킨 미술 이론뿐만 아니라 추상미술이 표현하는 가치를 대표하는 환경과 생활양식
을 만들어냈다.

1919년과 1920년에 몬드리안은 사회적인 관심과 친교, 미술이론에 대한 저술에
몰두했다. 다시 작업을 시작한 1921년은 그의 발전에 가장 결정적인 해로서, 오늘날
까지 그의 전형적인 특징으로 간주되는 새로운 양식을 발전시켰다. 이 양식은 선명
한 삼원색, 빨강 · 노랑 · 파랑의 특징을 갖는다.

1909년부터 1911년까지 제작된 〈햇빛 속의 방앗간〉(12쪽)과 〈진화〉(26, 27쪽) 같은
작품들은 이미 삼원색의 특징을 지니고 있었는데, 1911년에 갑자기 이 특징이 사라
졌다가 이때 다시 등장한다. 처음에는 여전히 노란빛 도는 녹색과 주홍(53, 57쪽) 같은
혼합색들이 나타났고 흰색을 배경으로 한 다양한 톤의 회색과 푸른색 색조는 구름
낀 하늘을 연상시켰다. 1921년 말 즈음에 그는 균일한 흰색의 배경과 원색을 사용했
다. 양식상의 변화와 원색으로의 복귀는 다시 한번 작가 삶의 비극적인 사건과 함께
일어났다. 1921년에 그의 아버지가 사망한 것이다. 몬드리안은 1921년에 이전에 이
미 이러한 양식의 회화에 대한 자신의 개념을 발전시켰다. 1919년에 반 두스뷔르흐
에게 쓴 편지에서 그는 종종 자신의 작품에 대한 불만을 표현했다. 그리드 회화가 지
니는 급진적인 현대성은 더 이상 그의 관심을 끌지 못했다. 그는 그리드 회화의 다
양성과 규모, 균형과 비례의 결여에 불만을 느꼈다. 〈그리드 5의 구성: 색채 마름모
구성〉(51쪽)과 〈그리드 7의 구성〉(49쪽) 같은 작품에서 그는 1916, 1917년 작품의 리듬
을 되찾으려는 의도에서 다양한 크기의 회화 공간을 실험했다. 기본적인 요소를 향
한 회화의 감축은 미술의 보다 풍부하고 다채로운 장식성을 위한 토대가 되었다. 이
제 양식이 추상을 대체하게 된 것이다.

1920년에 그는 작품 안에서 각각의 공간을 확장시켜 강한 색으로 채우기 시작했
다(53쪽). 작품 안에 바탕이 거의 남지 않기 때문에 전체적인 효과는 덜 규칙적이다.
몬드리안은 그리드 안을 색으로 채우는 것이 색의 특성과 분위기, 그리고 시각적인
효과를 동시에 강화시킨다는 사실을 발견했다. 화면의 이성적인 구성이 색을 한정
시킴에도 불구하고 색채는 자신의 능력을 발산하는 것처럼 보이기 때문이다. 색채
들은 종종 내부에서 움직이는 외부 구조를 형성하는 것처럼 보였다.

〈구성 B〉(53쪽)의 중심부에는 네 개의 작은 사각형이 있다. 오른쪽 하단의 사각
형은 빨강이고 아래로 그리고 앞으로 떨어지는 것 같은 인상을 준다. 왼쪽 하단의 사
각형은 회색빛이 도는 흰색이고 뒤쪽과 왼쪽으로 팽팽하게 잡아당겨진 것처럼 보인
다. 왜냐하면 그 위의 노란 사각형보다 더 가볍고 동시에 보다 더 차분한 색채이기
때문이다. 그러므로 이 네 블록으로부터 시계 방향으로 순환하는 운동감이 생겨난
다. 반 고흐의 소용돌이가 몬드리안의 작품에서 다시 부활한 것이다. 보다 육중해 보
이는 더 큰 색면을 둘러싼 윤곽선도 이 움직임 속으로 빨려들어 간다. 이는 구조의
육중한 리듬에 맞추어 돌아가는 바퀴에 비유할 수 있을 것이다.

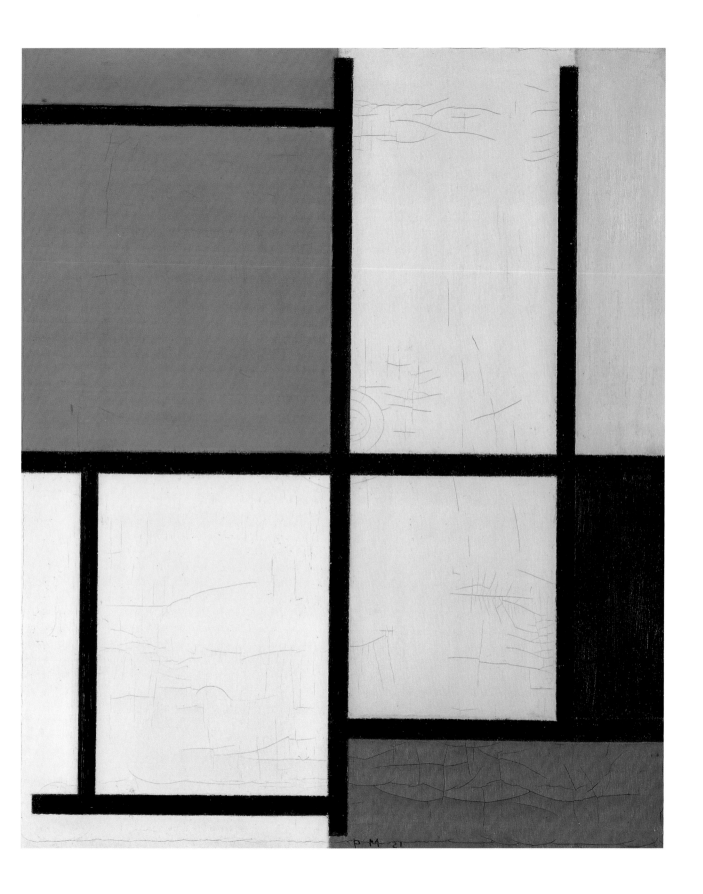

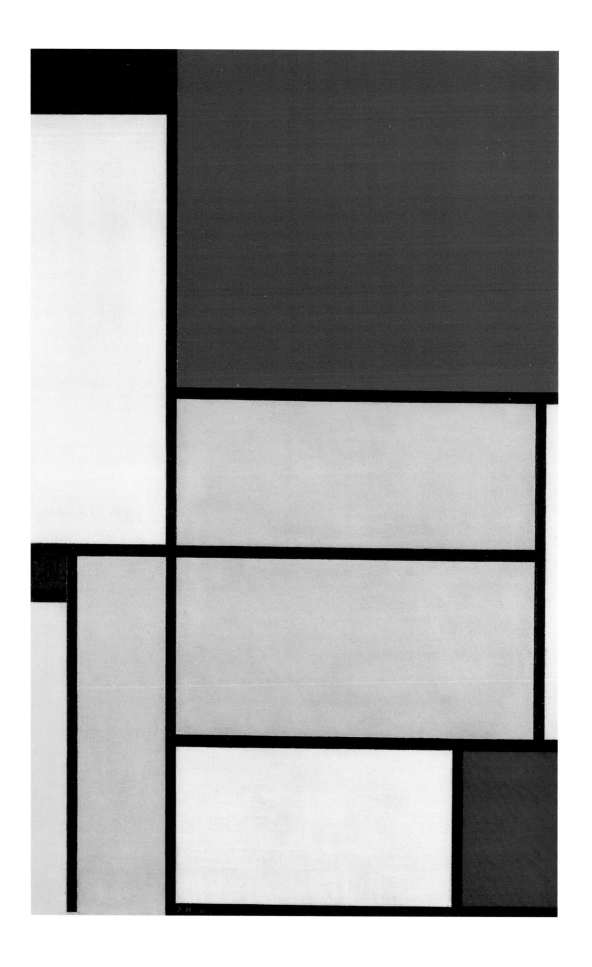

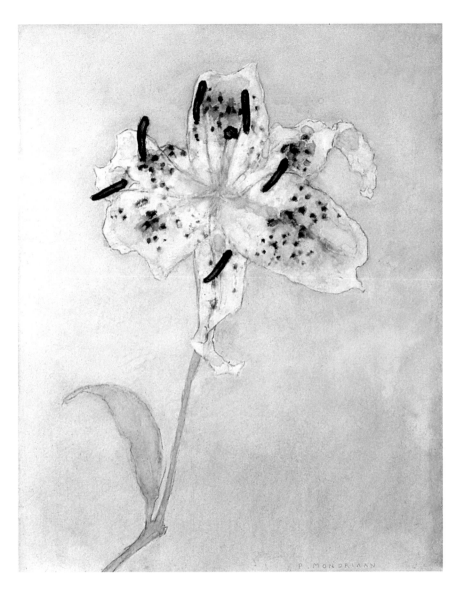

백합
Lily
1921년 이후, 종이에 수채, 25×19.5cm
헤이그 시립미술관

1921년 내내 몬드리안은 그리드에 뚜렷한 움직임을 주기 위해 이것을 시각적으로 느슨하게 만드는 원리를 고수했다. 그러나 분위기는 극적으로 변했다. 〈큰 빨강 색면과 노랑·검정·회색·파랑의 구성〉(60쪽)에서 빨간 사각형은 작품의 왼쪽 상단에서 빛나는 것처럼 보이고 그 양 옆으로 노랑이 작품 가장자리의 열린 그리드를 채운다. 따라서 색채는 작품의 경계를 향해 상승하면서 확장해나가고 그것을 넘어서 계속 뻗어나가는 것 같은 인상을 준다. 그러나 그리드의 모든 검은 선들이 작품의 경계를 향해 뻗어나가는 것은 아니다. 이 점이 중요한 혁신이다. 이성적인 작가가 고안한 검은 선의 격자는 색채의 영원하며 밝게 빛나는 영역 안에 존재하는 자유롭게 떠다니는 구조인 것 같은 인상을 준다.

무한한 창조력이 폭발한 1921년에 몬드리안은 인상적인 환영을 만드는 작업을 시도한다. 현재 바젤 미술관이 소장하고 있는 〈주홍·노랑·검정·파랑·회색의 타

58쪽
검정·빨강·노랑·파랑·연파랑의 타블로 1
Tableau 1, with Black, Red, Yellow, Blue, and Light Blue
1921년, 캔버스에 유채, 96.5×60.5cm
쾰른, 루트비히 미술관

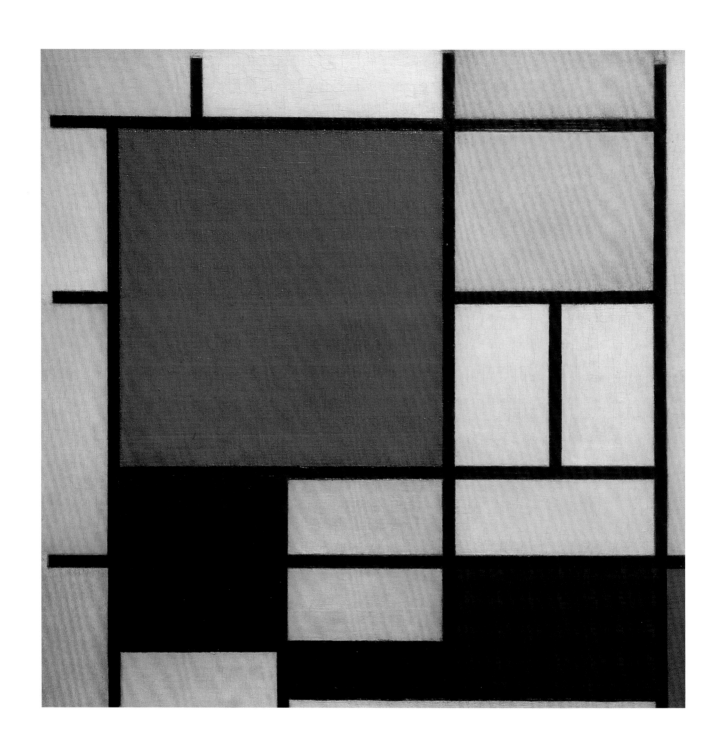

큰 빨강 색면과 노랑·검정·회색·파랑의 구성
Composition with Large Red Plane, Yellow, Black, Gray, and Blue
1921년, 캔버스에 유채, 59.5×59.5cm
헤이그 시립미술관

1921년에 몬드리안은 대가다운 면모를 보여주는 회화 연작을 제작한다. 이 연작은 커다란 빨강과 파랑 색면의 힘과 색채들이 '상승' 또는 '확장'하는 움직임을 통해 활기를 띤다.

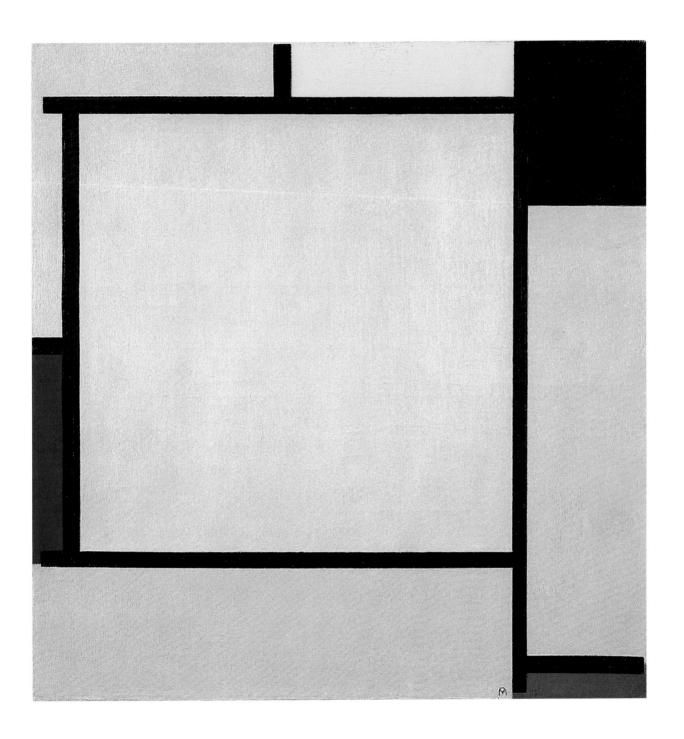

노랑·검정·파랑·빨강·회색의 타블로 2
Tableau 2, with Yellow, Black, Blue, Red, and Gray
1922년, 캔버스에 유채, 55.6×53.4cm
뉴욕, 솔로몬 R. 구겐하임 미술관

색채의 움직임을 실험하면서 몬드리안은 중심이 비어 있는 구성을 발견한다. 힘의 발산을 암시하는 하양 색면은 1921년 이후로 자주 등장하는 주제가 되었다.

미셸 쇠포르의 연극 「덧없음은 영원하다」를 위한 무대 모형, 1926년(1964년 재구성)
나무에 판지, 53.3×76.5×26.5cm
에인트호벤, 반 아베 시립미술관

테오 반 두스뷔르흐
반(反)구축, 예술가의 집
Contra-Construction, Artist's House
1923년, 트레이싱지에 연필과 파스텔, 37×38cm
헤이그, 국립미술청

63쪽 위
천장 · 책장 · 캐비닛이 있는 투영도
**Axonometric View with Ceiling, Bookcase,
and Cabinet**
1926년, 플라우엔의 이다 비네르트 도서관을 위한 디자인
종이에 연필과 구아슈, 37.6×56cm
드레스덴, 국립미술관

63쪽 아래
바닥 · 침대 · 테이블이 있는 투영도
**Axonometric View with Floor, Bed and
Table**
1926년, 플라우엔의 이다 비네르트 도서관을 위한 디자인
종이에 연필과 구아슈, 37.3×56.5cm
드레스덴, 국립미술관

블로 3〉(57쪽)에서 밝은 주홍과 노랑 색면은 위로 상승하는 반면에 어두운 검정과 파랑 색면은 아래로 하강한다. 검은 선으로 표현한 커다란 십자가를 삽입한 것이 특징인데, 이는 전체 화면을 이끄는 강력한 축의 역할을 한다. 색채가 빚어내는 상승과 하강의 힘은 전체 화면의 시각적인 파편화를 불러오지만 대신 수직적인 일관성을 부여해준다.

1921년의 〈검정 · 빨강 · 노랑 · 파랑 · 연파랑의 타블로 타블로 1〉(58쪽)은 구성의 건축적인 견고함을 보여준다. 채색된 사각형으로 이루어진 구성은 교회탑을 그린 몬드리안의 초기작을 연상시킨다. 이 작품에서도 빨간 직사각형은 약간 상승하는 듯이 보인다. 그러나 이 사각형은 세로보다 가로가 긴 벽돌 모양처럼 생겼기 때문에 시각적으로는 화면 안에 머물러 있는 것처럼 보인다. 이러한 작품들에서 몬드리안이 목표로 했던 서사적인 표현은 그의 작업 방식에 영향을 미쳤다. 이제 그는 더 이상 단순히 그리드를 색으로 채우고 이것들을 자연에서처럼 임의로 배분하는 창조자의 역할을 수행할 수 없게 되었다. 그림을 그린다는 것은 해결책을 탐색하면서 계속해서 덧칠하는 과정을 요구하는 점차 어려운 과제가 되었다.

종종 오랜 시간이 걸리는 이러한 과정은 오늘날 그의 작품에서 확인할 수 있듯 작품의 질감에서 나타난다. 몇 년이 지나면서 약해진 물감층을 가로지르며 깊은 균열이 생겼다. 몬드리안은 오일이 마르는 시간을 참을 수 없어서 종종 용매로 석유를 사용하곤 했다. 그러나 석유는 보존력 측면에서 매우 부적합한 재료다. 그래서 그의 작품 표면은 깨끗한 상태를 유지하기가 매우 어렵다. 상당수의 그의 작품은 오염되어 있으며 군데군데 균열이 있다.

몬드리안은 이제 사회적인 영역에서 후퇴하여 열심히 그리고 꾸준히 매우 단순해 보이는 작품들을 제작해나갔다. 이 과정에서 그는 하나의 신화를 만들어냈다. 이때 이후로 몬드리안은 "흰 제단 앞에서 예식을 주관하는 성직자", 곧 회화의 수도사 또는 성인으로 자주 묘사되었으나 이는 실제 그의 모습에 대한 그리 달갑지 않은 상투적인 표현이었다. 그러나 이것이 몬드리안의 기분을 상하게 하지는 않았던 것 같다. 젊은 시절 기독교의 순교자들을 많이 그린 그는 그들의 희생적인 삶이 이전에는 교리로만 이루어져 있던 교회의 가르침에 실존적인 중요성과 역사적인 효과를 부여했다는 점을 알고 있었다. 그는 자신의 작품이 역사의 중요한 부분이 되기를 바랐던 것 같다. 그는 자신의 삶을 성인의 이야기로 변화시킴으로써 다시 새롭게 시작했다. 이때부터 그는 자신을 드러내는 데 매우 조심했고 초기 시절부터 모아두었던 그의 모든 편지와 많은 서류를 없앴다. 그가 자신의 작업실을 꾸미는 방식은 자신의 이론에 대한 일종의 언급과도 같은 것이었다. 그는 자신의 이미지로부터 모든 개인적인 것을 제거하고자 했고 무엇보다도 그의 어린 시절 불행한 기억들을 없애고자 했다. 그는 자신을 변화시켜 자서전을 새로 쓰길 원했다. 순수한 형태에 헌신한 삶 이외의 것은 모두 대중의 기억에서 사라지길 원했다.

1921년 이후에 제작된 작품들은 그가 비어 있는 흰색 표면을 한층 더 선호했음을 보여준다. 새로운 미술 안에서 고전에 대한 몬드리안의 개념은 객관성의 이상과 결합되었다. 1921년의 인상적인 소품들의 선명한 색채는 보다 더 숭고한 작품의 길을 열어주었다.

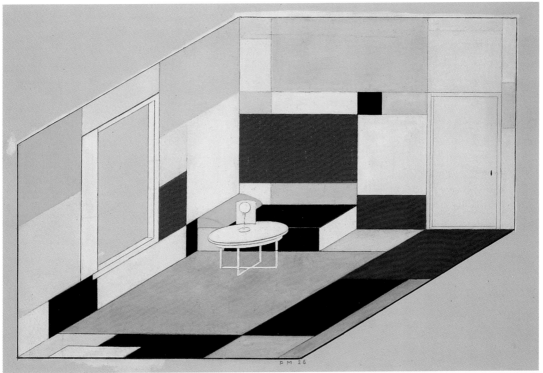

파리 몬드리안의 작업실에서, 1930년경
헤이그 시립미술관

이젤에 놓인 작품은 〈파랑·노랑의 구성 제Ⅱ〉(1930)이
고 왼쪽 아래에는 〈빨강·파랑·노랑의 큰 구성〉(1928)
이다. 오른쪽 아래에는 〈빨강·검정의 구성 제Ⅰ〉(1929)
이 놓여 있다. 몬드리안은 이젤과 벽을 칠해서 작품이
작업실 공간에 배열된 총체적인 작품의 한 부분으로 보
이게 했다.

1922년의 〈노랑·검정·파랑·빨강·회색의 타블로 2〉(61쪽)에서 색면들은 가장
자리로 밀려나 있다. 색면들은 더 이상 움직이지 않는다. 이는 특히 왼쪽 가장자리
에 놓인 파란 직사각형에 의해 시계방향 움직임의 환영이 억제되기 때문이다. 그러
나 전체적인 구성은 정지했다기보다는 조용히 호흡하는 것처럼 보인다. 오른쪽 가
장자리를 따라 흐르는 수직선은 안정감을 주고 색면 사이의 넓은 간격은 광대함과
평온함의 인상을 전달해준다. 작품의 중심에는 흰 표면만이 존재한다. 이 작품은 아
래쪽 가장자리에서 분명히 드러나듯 흰 바탕 위에 놓인 몇 개의 선과 면만으로 이루
어졌다. 이 작품의 추상성은 작가의 이전 작품보다 분명하게 드러난다.

당시 몬드리안은 1905년에 그랬던 것처럼 작업 중에 사진 찍히는 것을 거부했
다. 새 작업실에 있는 몬드리안의 모습을 보여주고 싶던 한 네덜란드 사진기자는 결
국 포토몽타주를 만들어야 했다(65쪽). 몬드리안이 촬영을 허락한 1926년의 작업실
사진은(64쪽) 멀리 떨어진 벽 중앙에 세운 이젤과 그 위에 중앙을 흰색으로 남겨놓은
작품 한 점을 보여준다. 여기에 작가는 등장하지 않는다. 다만 그가 읽고 있던 것으
로 보이는 책이 펼쳐져 있어 작가가 지적인 사람임을 보여줄 뿐이다. 몬드리안은 종
종 '새로운 삶'을 이성과 사고로 열리는 자유로운 공간에서 발견할 수 있다고 말했다.
이젤 위에 놓인 소품 중앙의 공백은 작가의 부재를 반영한다. 이 시기에 몬드리안은
다가올 새로운 시대에는 주체가 종말하게 될 것이라고 자주 언급했다. 그는 작가가
부재하는 이론을 위한 가상의 환경으로서 자신의 작업실을 디자인했다. 여기서 '새
로움'은 그의 추상화 중심 공백의 비(非)공간에서 전개되는 것처럼 보인다.

이 사진에서 작품 왼쪽에 작은 무대 모형이 세워져 있다. 몬드리안은 그의 친구
인 미셸 쇠포르의 「덧없음은 영원하다」의 연극무대를 이 모형을 바탕으로 만들려고
했다. 모형의 뒷벽은 작업실 뒷벽처럼 밝은 색과 어두운 색의 큰 직사각형들로 구성

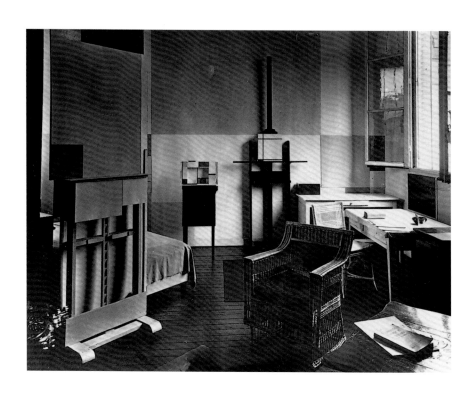

앙드레 케르테스
몬드리안의 파리 작업실, 1926년
헤이그 시립미술관

되었다. 사진에서 작품 옆에 작은 모형을 둠으로써 몬드리안은 추상 형태로 이루어진 무대가 있다는 주장을 하는 셈이다. 그는 1919년에 직접 희곡을 썼는데, 이 희곡의 마지막 장면은 자신의 작업실을 배경으로 하고 있다. 당시 연극적인 요소는 회화에 대한 그의 개념에 중요한 역할을 담당했다. 색채가 만들어내는 드라마는 추상적이고 장식적인 형태만으로 이루어진 회화에 내용을 부여해주고, 이를 미셸 쇠포르가 말한 그 영원한 덧없음으로 변형시킨다.

여기서 밝혀둘 것은 이러한 연극적인 요소의 도입이 데 스틸 같은 미술에 대한 아방가르드하고 포괄적인 접근과는 아무런 관계가 없다는 사실이다. 당시 실험적인 연극은 무대와 관람석 사이의 구분을 없애는 데 관심이 있었다. 연극계는 매우 전통적인 특징을 지닌 몬드리안의 무대 디자인에 오히려 당황했다.

몬드리안의 건축 드로잉도 마찬가지였다. 플라우엔의 이다 비네르트 도서관을 위한 그의 드로잉(63쪽)의 기묘한 특징은 마치 인형의 집을 들여다보듯 이 드로잉을 제시한 방식에서 뚜렷이 드러난다.

몬드리안은 왜 갑자기 고객들을 위한 건축 디자인을 하게 됐을까? 그는 아마도 반 두스뷔르흐와 경쟁하고 싶었던 것 같다. 왜냐하면 몬드리안은 그들의 생각이 더 이상 양립할 수 없다는 사실을 깨달았기 때문이다. 코르 반 에스테렌과 함께 일하던 반 두스뷔르흐는 1920년대 초반에 이미 완전히 다른, 보다 진보적인 경향으로 나아갔다. 그는 생활공간 사이의 전통적인 관계를 해체했고 추상과 무한의 공간 속에 놓인 색면들의 조화라는 현대건축을 생각해냈다. 또한 그는 현대건축과 구성의 지배적인 원리, 곧 수학적으로 계산되고 구축된 형태는 특정한 물리 공간에 결박될 수 없다는 원리를 따랐다. 그러나 몬드리안은 이러한 아방가르드 건축이 자신의 회화만큼이나 현대적이었음에도 불구하고 자신의 철학 안에 받아들일 수 없었다. 그는 자

파리 작업실의 몬드리안, 1926년
1926. 9. 12일자 「데 텔레그라프」지에 실린 포토몽타주

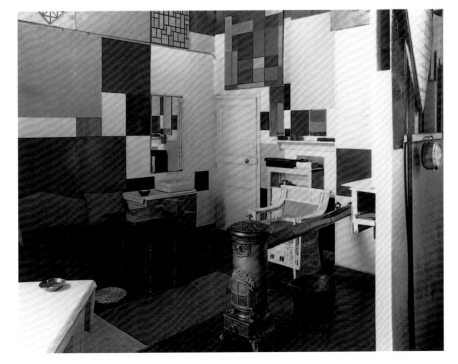

폴 델보
몬드리안의 파리 작업실, 1926년
헤이그 시립미술관

67쪽

빨강 · 검정 · 파랑 · 노랑의 구성
Composition with Red, Black, Blue, and Yellow
1928년, 캔버스에 유채, 45×45cm
루트비히스하펜암라인, 빌헬름—하크 미술관

1920년대 말 즈음 색채와 흰색 평면의 표현력은 한층 강해졌다. 일련의 회화 연작에서 하나의 거대한 흰색 평면 또는 양쪽 모서리에 인접한 색면이 작품을 주도한다.

신의 추상화가 이전 시대의 미술처럼 자연 공간이라는 맥락과 연결되기를 바랐기 때문이다. 반 두스뷔르흐와의 불화는 이제 불가피해졌다. 작품의 대각선을 놓고 아이처럼 다투었다는 두 대가에 대한 전설 같은 이야기와는 달리(이에 대한 문서나 그들의 작품으로 확인할 수 있는 결정적인 단서는 없다), 이들의 불화는 실질적으로 공간과 형태에 대한 그들의 근본적으로 다른 인식에서 비롯된 것으로 보아야 한다. 몬드리안의 건축 디자인 디자인은 오랜 시간을 들여 이룩해온 공간에 대한 자신의 개념을 유지하면서 대각선이 거의 없고 반 두스뷔르흐의 건축 디자인에서 보이는(62쪽 참조) 자유롭게 떠다니며 중첩되는 형태가 전혀 나타나지 않는다. 그는 확고하게 자기의 위치를 지키며 자신만의 무대인 고전적인 영역 밖으로는 나아가지 않았다. 이때부터 몬드리안은 데 스틸의 어떠한 프로젝트에도 더 이상 참여하지 않았다. 대신 우리는 러시아 미술가인 엘 리시츠키가 1928년에 '추상 갤러리'를 설치해달라고 의뢰받은 하노버의 주립 미술관에서 몬드리안의 작품을 발견할 수 있다(66쪽). 이 공간은 구축주의 경향을 보여주는 주요 현대미술 작품들을 보유하고 있었는데 1936년에 파괴되었다. 내부는 엄격한 기하학적 요소로 구성되었고 움직이는 벽이 있었다. 이 벽은 보는 위치에 따라 특정 작품들을 보여주거나 시야에서 사라지게 만들 수 있었다.

불행히도 이러한 특별한 전시 기술에 대한 몬드리안의 반응이 어떠했는지를 보여주는 기록은 남아 있지 않다. 그 방식은 그의 작업실 배치와 다르지 않았으나, 미술관이라는 맥락 속에서 미술이 일상 공간의 장식에 어떻게 적용될 수 있는지를 보여주었다는 점에서 의미가 있었다. 우리가 아는 것을 1920년대 후반에 몬드리안은 극도로 단순한 디자인을 선호해 훨씬 더 대형화한 형식과 흰색 표면으로 돌아왔다는 사실이다.

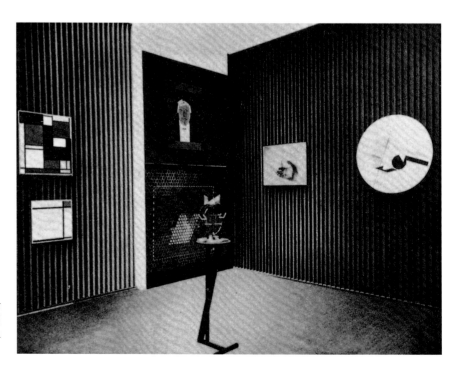

엘 리시츠키
추상 갤러리
The Abstract Gallery
1928년경

하노버의 주립 미술관 추상 갤러리는 1928년에 알렉산더 도르너의 감독 아래 설립되었다. 이 영향력 있는 미술사가는 아방가르드의 개념을 자신의 연구를 위한 토대로 삼았다.

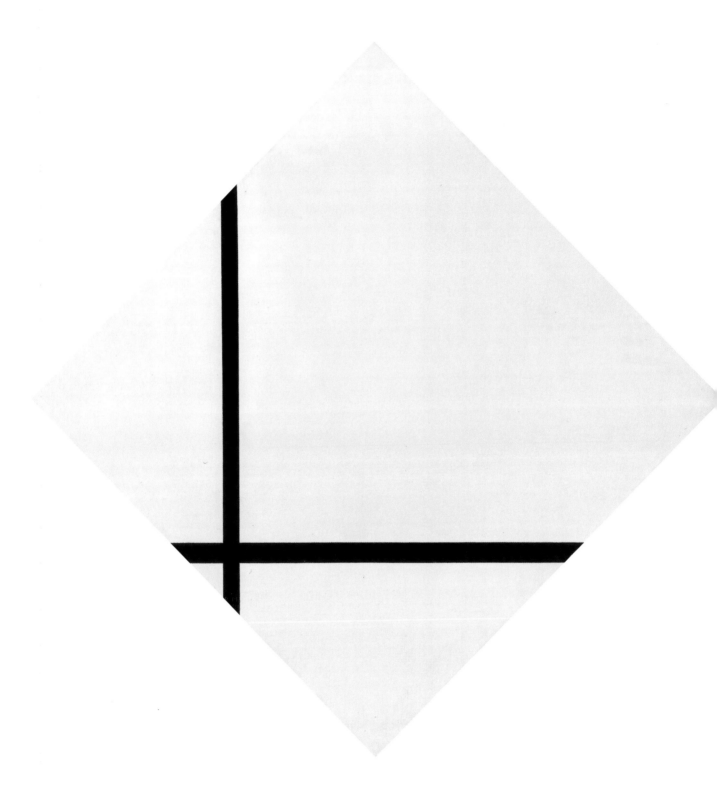

두 선의 마름모 구성
Lozenge Composition with Two Lines
1931년, 캔버스에 유채, 대각선 112cm, 변 80×80cm
암스테르담 시립미술관

몬드리안은 1930-31년에 흰색 배경에 검은 선을 그린
급진적인 추상의 극단을 보여준다. 이는 그로 하여금 더
이상의 발전이 불가능해 보이는 지점에 이르게 했다.

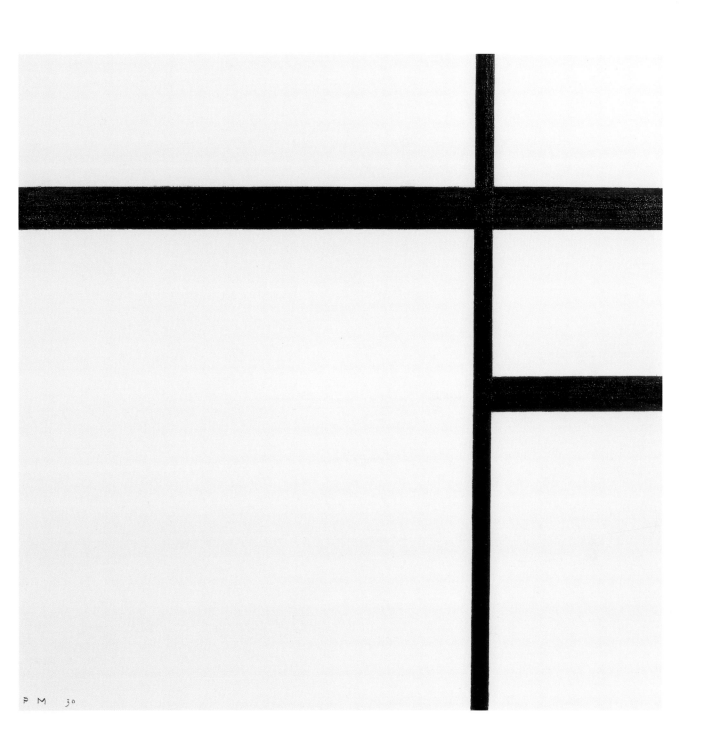

흰색과 검은색의 구성
Composition with White and Black
1930년, 캔버스에 유채, 50.5×50.5cm
에인트호벤, 반 아베 시립미술관

1930년 즈음 몬드리안은 흰색 배경, 즉 자신의 작품을 위한 가상의 무대 위에서 두 검은 선이 만나는 실내장식을 위한 그림을 선보인다.

노란 선의 구성
Composition with Yellow Lines
1933년, 캔버스에 유채, 대각선 112.9cm, 변 80.2×79.9cm
헤이그 시립미술관

1933년에 몬드리안은 입체주의와 모든 회화 전통이 회화 디자인의 가상 '구조'로 이해한 선과 색의 구분을 극단으로 몰아가는 데 성공한다. 선과 색이 결합됨으로써 회화 요소들 간의 전통적인 구분은 유보된다.

1930년의 작업실 사진(64쪽) 왼쪽에는 1928년 작인 〈빨강·파랑·노랑의 대규모 구성〉이 보인다. 이 작품에는 삼원색 색면이 나타나는데, 이는 작가가 단순한 그리드 작품으로 되돌아왔음을 말해준다. 이 작품은 전통적인 금색 프레임으로 되어 있고 몬드리안의 작업실에 예전의 이젤 회화를 위한 공간이 있었음을 보여준다.

다른 두 점의 작품은 몬드리안이 개발한 흰색 판자 프레임에 끼워져 있다. 이 프레임이 캔버스 뒷면을 받쳐주므로 작품은 받침대 없이 홀로 서 있다. 이러한 형태의 프레임은 작업실 환경과 직접적인 관계를 맺는다. 오른쪽 하단에 놓인 〈구성 제1〉(1929)의 주요 모티프는 상단 가장자리가 열려 있는 거대한 흰색 평면이다. 모순처럼 들릴 수도 있지만 이 소품의 극도의 단순함 속에 비애가 깃들인 듯하다.

1931년 작인 〈두 선의 마름모 구성〉(68쪽)은 본래 건축가 빌렘 마리뉘스 뒤독의 설계로 새로 지은 힐베르쉼 시청에 걸려 있었다. 이 작품에서 몬드리안이 한 일이라고는 회화의 그리드를 지배하는 수직선과 수평선을 지시하는 검은 선 둘을 그린 것이 전부다. 이 선들은 또한 건축 구조의 기본 방향을 구성하기 때문에 건축과 회화의 관계가 매우 단순한 방식으로 제시되고 있다. 그것은 관람자의 머릿속에서 작품의 경계를 넘어서 확장되는 흰 평면과 모든 현대 건축가들과 아방가르드 디자이너들이 다루어온 수학적으로 계획된 무한 공간의 연속체 속에서 나타난다.

그러나 마름모 형태의 흰 사각형이 시청의 물리적인 확장을 돋보이게 하려는 목적을 충족시키지는 못한 것 같다. 아무튼 힐베르쉼의 시민들은 이 작품을 좋아하지 않았고 암스테르담에 팔아치웠다. 풍경과 미술, 건축을 하나의 장식적인 전체로 다뤄온 자기 원칙을 약화시키려는 듯 몬드리안은 이 시기에 자기 회화의 추상성을 강조했고, 이것은 더 이상 재현과 아무 관계없는 것이 되어버렸다. 이로 인해 몬드리안은 자신의 발전에서 더 이상 나아갈 수 없는 지점에 이르렀다. 이 작품 이후 그가 무엇을 더 그릴 수 있었겠는가?

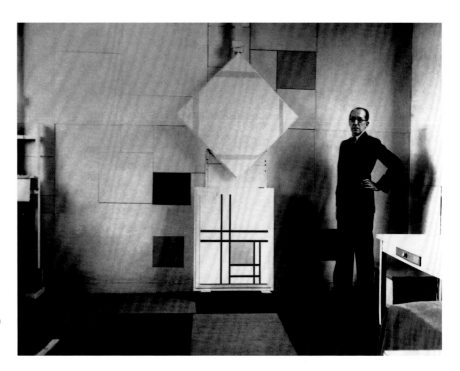

〈노란 선의 구성〉(1933)과 〈이중선과 노랑의 구성〉(1934)
이 있는 파리 작업실의 몬드리안
헤이그 시립미술관

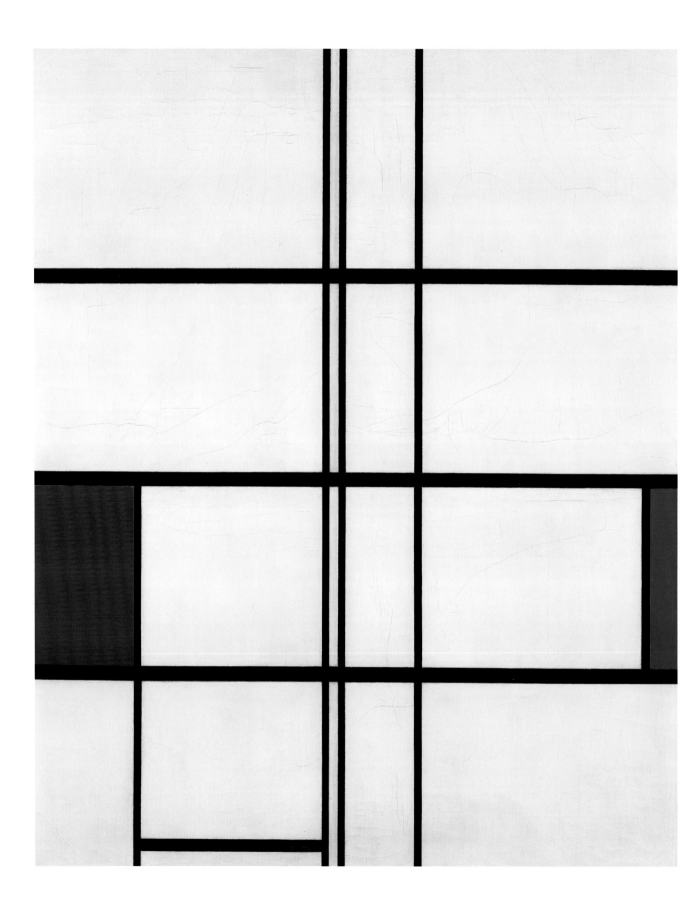

선의 메아리—몬드리안의 후기 작품들

1932년 몬드리안은 나이 60세가 되었다. 그는 뛰어난 미술가로서 업적을 인정받았고, 언론에서는 그에 대한 찬사가 쏟아졌다. 그리고 암스테르담의 시립미술관에서 중요한 전시가 열렸다. 많은 사람들이 그의 작품세계가 궁극의 형태에 도달했다고 생각했다. 동시에 사람들은 빨강·노랑·파랑을 사용한 그의 불변의 구성 양식에 점차 익숙해져 갔다. 몬드리안의 새로운 흰색 작품은 회화의 극단에 이른 것처럼 보였다.

1931년에 필사본 형태로 완성된 책『새로운 미술, 새로운 삶』에서 몬드리안은 미술의 종말이 임박했다고 주장했다. 그러고는 이 종말은 구세계의 종말과 그 후의 '새로운 삶'을 포함할 것이고, 앞으로 올 유토피아 시대는 이전 암흑기에 미술작품 제작에 사용된 에너지에 도움받을 수 있으리라고 생각했다. 이 글은 전날의 신학적인 암시 또는 부활시켰다. 몬드리안은 교회 동료들이 갈망하던 '대화재'에 대한 예언을 반복했다. 그러나 이러한 종말론적인 수사를 벗겨내면 놀랍도록 계몽적인 생각이 드러난다. 즉 미술은 자신의 종말과 역사적인 목표의 상실을 알게 되리라는 생각이 그것이다. 사실상 이는 추상미술이 처한 역사적인 상황이었다. 추상미술의 형태는 일상의 경험과 더 이상 아무런 관계가 없었다. 이 점을 아는 미술가는 더 이상 그림을 지속할 수 없는 미래를 받아들여야만 했다.

1932년에 몇몇 친구들이 그의 입장을 대변할 수 있는 작품 한 점을 그려서 헤이그 시립미술관에 기증하자며 의뢰해왔다. 그는 1933년에 〈노란 선의 구성〉(71쪽)을 완성했다. 이전의 흰색 그림들처럼 이 작품에도 단지 몇 개의 선만 있을 뿐이다. 선은 더 이상 중첩되지 않고 따라서 캔버스에 응집력 있는 형상을 만들어내지 않는다. 몬드리안은 매우 밝은 노랑으로 선을 칠했다. 이 선들은 작품의 테두리로 인해 갑자기 단절되어 이전의 흰색 그림들처럼 캔버스 틀을 넘어서 계속 뻗어나갈 것 같은 인상을 준다. 그러나 그보다는 이 새롭고 선명한 색채의 작품에서 나오는 밝은 빛이 작품 밖에서만 합류할 수 있을 것 같아 보인다. 빛과 그림자, 색채와 드로잉의 특징적인 형태들의 배열은 아직 나타나지 않는다.

'디자인'이라는 단어를 떠올리게 하는 이 구성은 한눈에 보아도 미술의 모든 규칙을 무시하고 있다. 이로 인해 몬드리안은 천박한 교조주의자라는 비난을 받았다.

앨버트 유진 갤러틴
파리 작업실의 몬드리안
1934년, 실버 젤라틴 프린트
필라델피아 미술관, A.E. 갤러틴 자료실

72쪽
하양·빨강·파랑의 구성
Composition in White, Red and Blue
1936년, 캔버스에 유채, 98.5×80.3cm
슈투트가르트 국립미술관

1932년 이후 몬드리안은 반복과 연작, 모사의 원리로 돌아간다. 이는 과거에도 그의 발전에 도움을 주었다. 그는 1896−97년에 대가들의 작품을 바탕으로 일련의 모사를 시작한 바 있다. 그러나 이제는 검은 선 자체를 모사하기 시작한다. 그 결과 '이중선'이라는 특징적인 형태를 발전시키게 되었고 그는 1930년대 내내 이를 복잡한 선의 망조직 속에서 발전시켜나갔다.

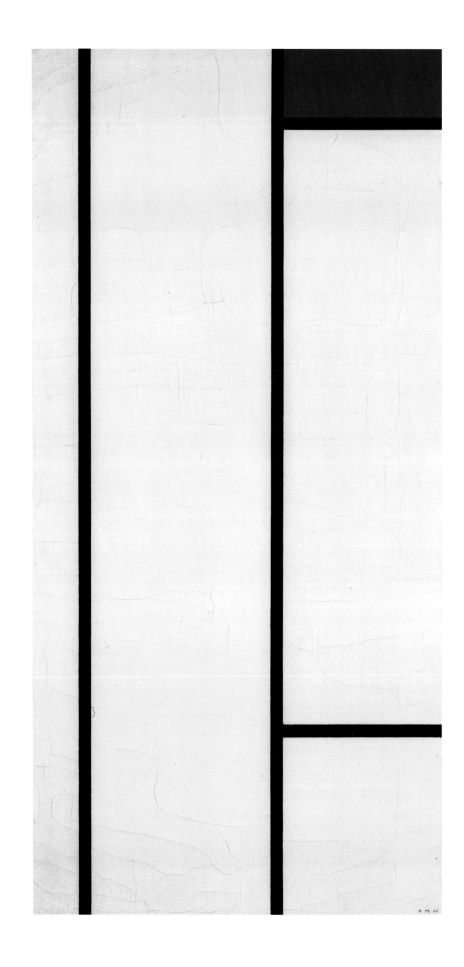

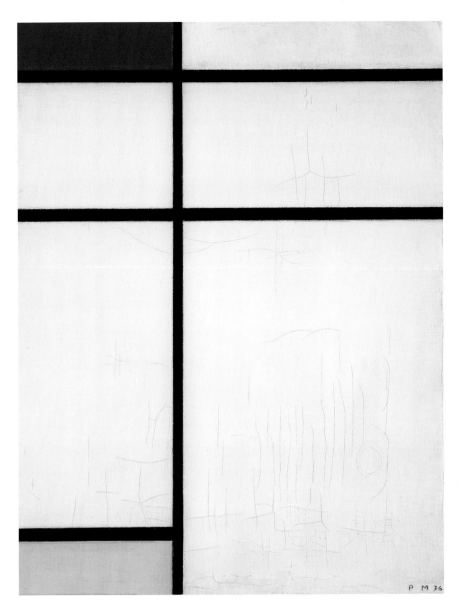

파랑 · 노랑 · 하양의 구성 (B)
Composition (B) in Blue, Yellow and White
1936년, 캔버스에 유채, 43.5×33.5cm
바젤 미술관, 공공 소장품실

입체주의는 몬드리안에게 지워지지 않는 깊은 인상을
남겼다. 심지어 몇몇 작품은 색이 얼룩진 검은 선 그리
드 일부를 확대한 것처럼 보인다.

74쪽
파랑과 하양의 수직 구성
Vertical Composition with Blue and White,
1936년, 캔버스에 유채, 121.3×59cm
뒤셀도르프, 노르트라인–베스트팔렌 미술관

1915년의 몬드리안의 생각, 즉 회화는 교회 첨탑 같아야
하고 '상승' 개념을 묘사해야 한다는 그의 생각은 1930
년대 작품에서도 여전하다.

이는 역으로 그의 미술이 얼마나 완벽하게 오해받았는지를 알려준다. 추상미술은 색
과 드로잉의 가장 엄격한 구분을 지킴으로써만 전통적인 의미에서 그린다는 것에 대
한 자신의 주장을 입증할 수 있었다. 이탈리아 르네상스기에 제도공과 미술가의 수
단은 각각 드로잉과 채색으로 규정되었고 이는 미술의 기본규칙이었다. 심지어 입
체주의자들조차도 이 서양 회화의 기본 토대에 도전할 용기가 없었다.

　19세기에 이미 인상주의자들은 작품을 색으로만 구성하려 했으나 그들의 작품
은 여전히 인간이나 자연경관처럼 인식 가능한 형상들을 포함했다. 정말로 비재현
적이고 전형적인 회화 매체를 사용하지 않는 회화는 더 이상 갈 곳이 없는 걸까? 이
는 분명 전통 회화의 종말이었다. 몬드리안은 1933년 그의 작품에서 이를 기념하는
듯이 보인다. 몬드리안은 이 작품을 헤이그 시립 미술관의 네덜란드 미술 판테온에
기증했다.

자화상
Self-Portrait
1942년, 종이(모서리를 둥글린 직사각형 스케치북 낱장)
에 잉크, 29.8×22.8cm
뉴욕, 시드니 재니스 컬렉션

그가 새 작품에 밝은 노랑과 흰색을 사용한 것이 새로운 국면을 의미하지는 않는데, 이는 그의 이전 회화와의 유사점으로 입증된다. 그러나 아직 자신의 초기작에서 참조할 만한 과거를 지닌 이 단계에서 그는 고전 회화에 이별을 고할 수 있었다. 이후 몇 년간의 발전은 그가 일체의 외적인 위협에 무관심한 채 자신이 꿈꿔온 자족의 단계에 도달할 수 있도록 해주었다. 몬드리안은 종종 색으로만 이루어진 회화를 제작하려고 했다. 1917년 작 〈색면 3의 구성 제3〉(48쪽)은 이러한 실험적인 시도가 갖는 장식적인 잠재력에 충분한 증거가 된다.

몬드리안은 1914년부터 미완성 작품 한 점을 갖고 있었다. 이 작품은 색면만을 사용해 표면 전체를 채우는 새로운 스타일의 작업으로, 교회 정면을 주제로 한 구성 중의 하나였다. 그러나 아마도 그는 이 작품을 포기했던 것 같다. 왜냐하면 당시 그는 조직적인 선 구조를 사용하지 않고 오직 색으로만 구성된 작품을 제작하는 것이 불가능하다고 생각했기 때문이다. 그러나 1933년에 그는 마침내 중심이나 지배적인 구조 없이 표면을 오직 기본색으로만 균일하게 패턴화한 작품을 만들겠다는 오랜 목표로 되돌아온다. 선과 색을 결합함으로써 그는 전통과의 관계를 포기하고 회화의 새로운 차원을 열었다.

1934년 작업실에서 〈노란 선의 구성〉 앞에 선 몬드리안의 사진은(70쪽) 같은 시기에 제작된 〈이중선과 노랑의 구성〉이라는 작품을 보여준다. 이 작품은 1932년부터 시작된 이 시기에 그의 작품에 나타난 두 번째 새로운 요소를 알려준다. 그것은 이중의 검은 선으로, 그리드와 단순한 검은 선 사이의 절충을 나타낸다. 선은 형태를 가지고 있지만 중복되면서 분명하게 확정된 형태로 눈에 띄는 것을 피할 수 있다. 이 작품의 형태들은 단순하지만 그럼에도 불구하고 전체적인 효과는 구조가 분명하게 드러나지 않기 때문에 복잡하다.

몬드리안은 왜 이중선을 사용했을까? 소문에 의하면 당시 그는 화가 말로 모스를 만났고 그녀의 작품에서 이중선을 받아들였다고 한다. 이것이 사실이건 아니건 간에, 이 모티프에서 작가의 익숙한 특징을 알아보기는 힘들다. 이 작품의 효과가 매우 새롭고 기술적이어서 작품 옆에 자세를 취한 작가는 지나간 시절의 유물 같아 보인다.

〈하양·빨강·파랑의 구성〉(72쪽)은 1936년에 제작되었다. 이 작품 역시 1920년대에 제작된 대다수의 작품보다 더 거대해진 형식을 지녔고 몇 개의 검은 선으로 나뉜 흰 평면이 매우 뚜렷한 효과를 발산한다. 단순한 두 색면은 제일 가장자리에 있어 마치 검은 선들이 색면을 가장자리로 몰아낸 것처럼 보인다. 검정의 구조를 분석하기는 어렵다. 세 수평 축과 세 수직 축이 있지만 왜 수직 축을 불규칙한 간격으로 그렸는지 알 수 없다.

작품의 구성에 의문을 갖고 그것을 이해하려는 것은 드로잉과 채색의 구분만큼이나 서양회화의 오랜 전통이다. 지각과 비례의 법칙에 따라 구성되고, 그려진 모든 것에서 분명하게 해독되는 의미를 지닌 작품을 좋은 작품으로 여겼다. 오늘날에도 미술수업이나 미술관 관람을 비롯하여 책 읽기에 이르기까지 미술의 일반적인 접근법은 작품의 분석과 해석을 연결하는 경향이 있다.

한때 몬드리안을 일반적으로 합리적이고 형식적인 법칙의 표현이라 인식된 구

77쪽
구성—하양·빨강·노랑: A
Composition—White, Red and Yellow: A
1936년, 캔버스에 유채, 80×62.2cm
로스앤젤레스, 캘리포니아 주립미술관

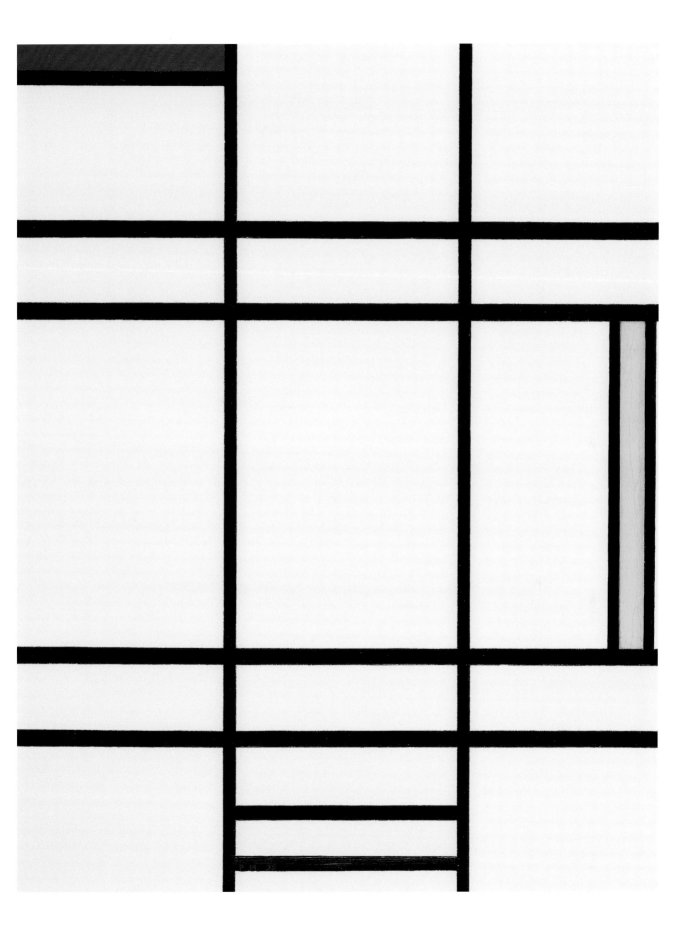

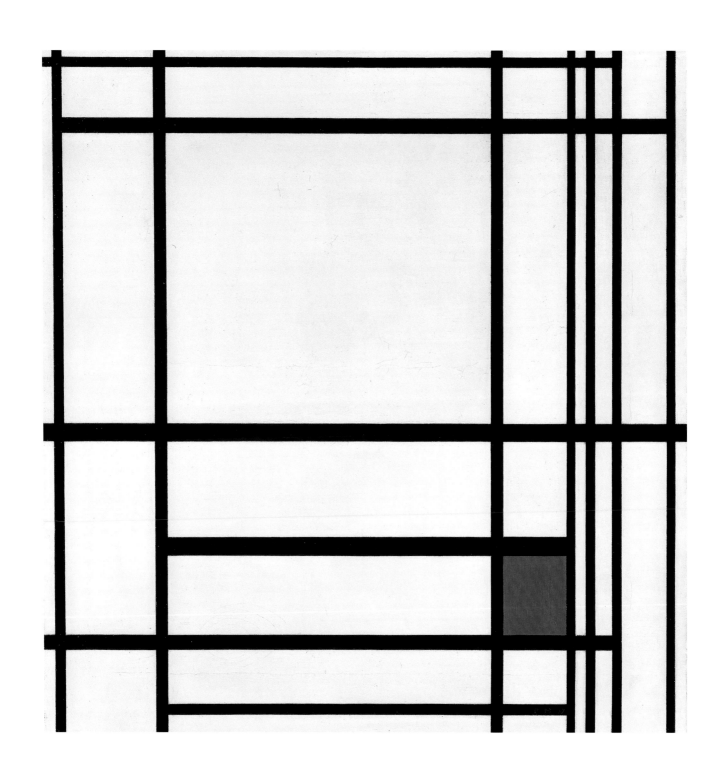

선과 색의 구성: Ⅲ
Composition with Lines and Colour: III
1937년, 캔버스에 유채, 80×77cm
헤이그 시립미술관

복잡한 이중선 모티프를 이용한 새로운 작업에서도 몬
드리안은 꽤 분명한 표현력을 보여준다. 어떤 작품은 현
대적 · 기계적으로 보이는가 하면 어떤 작품은 조화와
거의 고전주의의 인상을 준다.

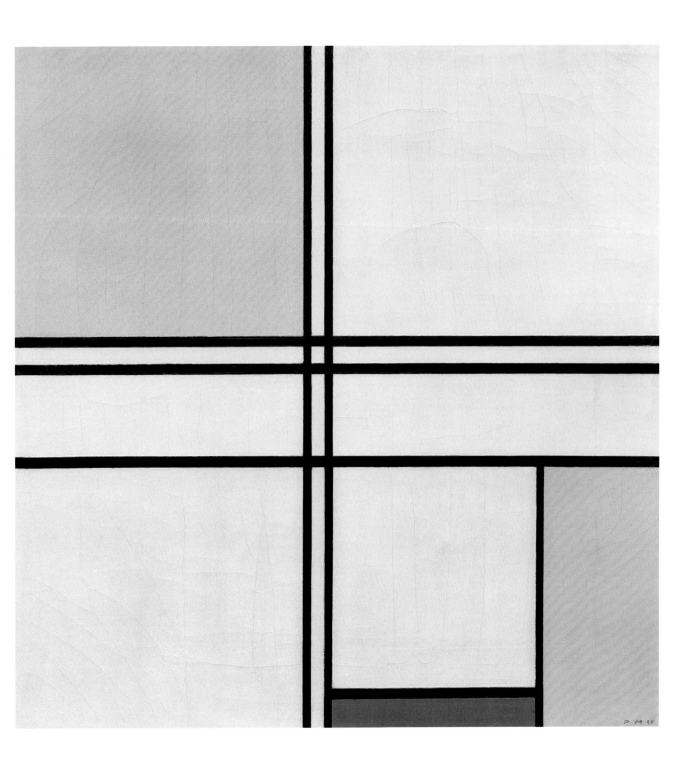

구성 (1) 회색-빨강
Composition (No. 1) Gray-Red
1935년, 캔버스에 유채, 56.9×55cm
시카고 아트 인스티튜트

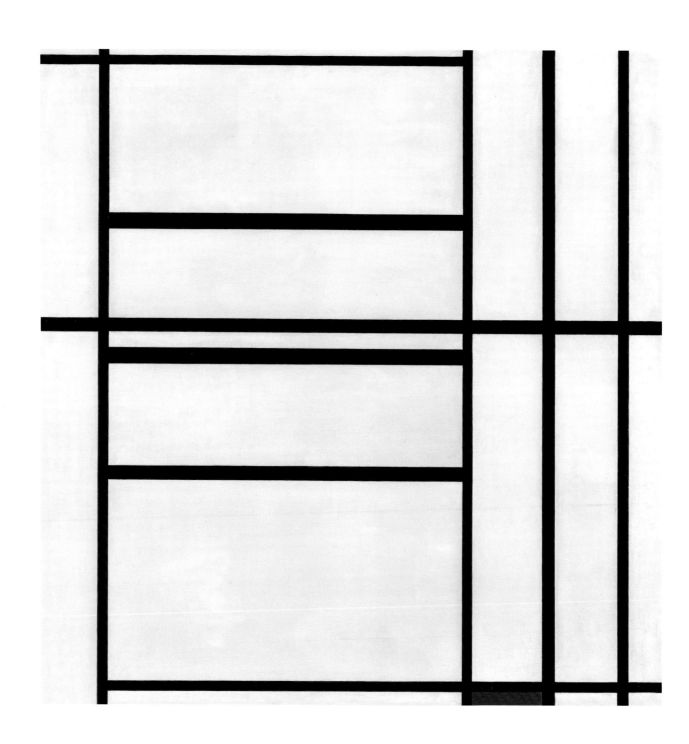

회색 · 빨강의 구성 제1/빨강의 구성
Composition No. 1, with Gray and Red/
Composition with Red
1938–39년, 캔버스에 유채, 105.2×102.3cm
베네치아, 페기 구겐하임 컬렉션, 솔로몬 R
구겐하임 재단

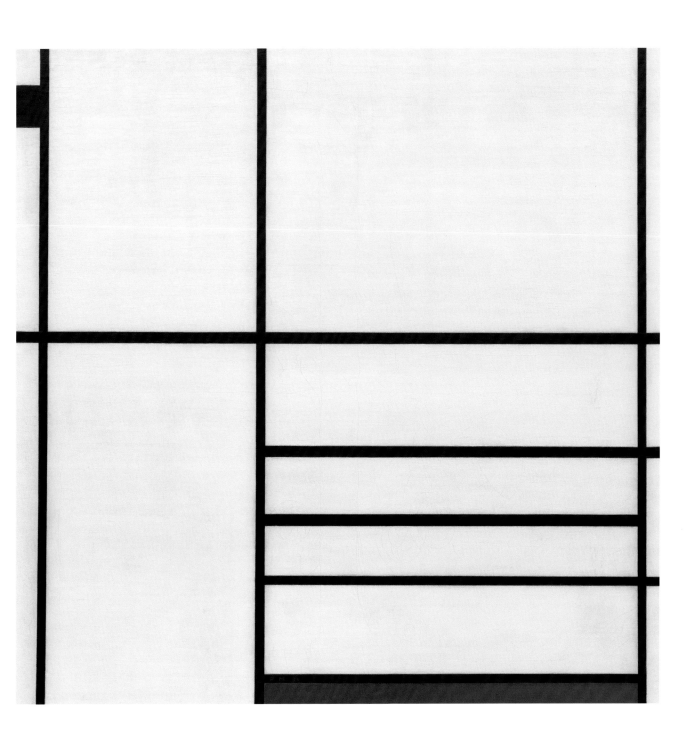

하양 · 검정 · 빨강의 구성
Composition with White, Black and Red
1936년, 캔버스에 유채, 102×104cm
뉴욕, 현대미술관

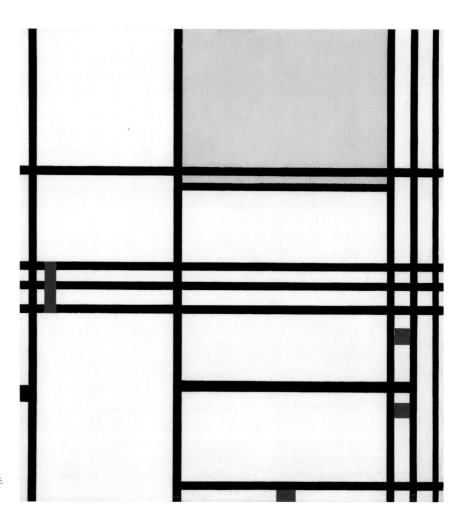

노랑 · 빨강의 구성 제9
Composition No. 9 with Yellow and Red
1939–42년, 캔버스에 유채, 79.7×74cm
워싱턴 D.C., 필립스 컬렉션

빨간 선들이 섬광처럼 검은 망조직을 가로지른다. 망조직의 다양한 색채는 각기 다른 시각 효과를 발휘한다.

83쪽
노랑 · 파랑 · 빨강의 구성
Composition with Yellow, Blue and Red
1937–42년, 캔버스에 유채, 72.5×69cm
런던, 테이트 갤러리

화면을 가로질러 확장되는 그리드는 통제된 우연성과 함께 1930년대 후반에 다시 등장한다. 이 작품의 검은 선과 색선의 조합은 경쾌한 인상을 준다.

조들을 고수했다. 규칙적인 그리드는 그 구조들의 하나였다. 몇 세기를 거치며 회화 감식가들은 단순한 선에 익숙해졌다. 옛 거장들의 작품에서처럼 한눈에 알아볼 만큼 뚜렷하게 드러나지는 않지만 구성의 축과 주요 선들에 대한 언급은 항상 존재해왔다.

이후 이중선은 더 이상 등장하지 않는데, 하나의 선만으로도 대상의 윤곽선을 충분히 전달할 수 있기 때문이다. 평행한 두 선은 일종의 미학적인 천박함을 암시한다. 몬드리안 역시 이 점을 잘 알고 있었다. 전에 그는 아르누보와 구스타프 클림트에게 많은 매력을 느꼈다. 1898년에 이미 〈작업 중: 들판에서〉(10쪽)라는 수채화에서 평행한 밭고랑을 표현하기 위해 이중선의 유희적이고 장식적인 효과를 사용한 바 있다.

〈파랑 · 노랑 · 하양의 구성〉(75쪽)도 1936년에 제작되었는데, 여전히 1920년대의 소규모 작품들과 공통점이 많다. 이 작품 역시 이중의 수평축이 있고, 두 색면이 작품 모서리의 대칭적인 위치에 있으며 수평축을 따라 정반대에 놓여 있다. 작품은 거울처럼 반사하는 축을 따라 수학적으로 구성된 작품이라는 첫인상을 준다. 그러나 보다 자세히 관찰하면 이 인상은 더 이상 지지되지 않으며 오히려 작품은 이중선과 거울 효과에 의해 변하긴 했으나 초기 작품의 변주처럼 보인다. 하나의 선을 중첩시키는 것은 선의 고전적인 역할, 즉 드로잉에서 한정하는 윤곽선으로서의 역할을 제거하는 것뿐만 아니라 또한 자신의 복제를 의미한다.

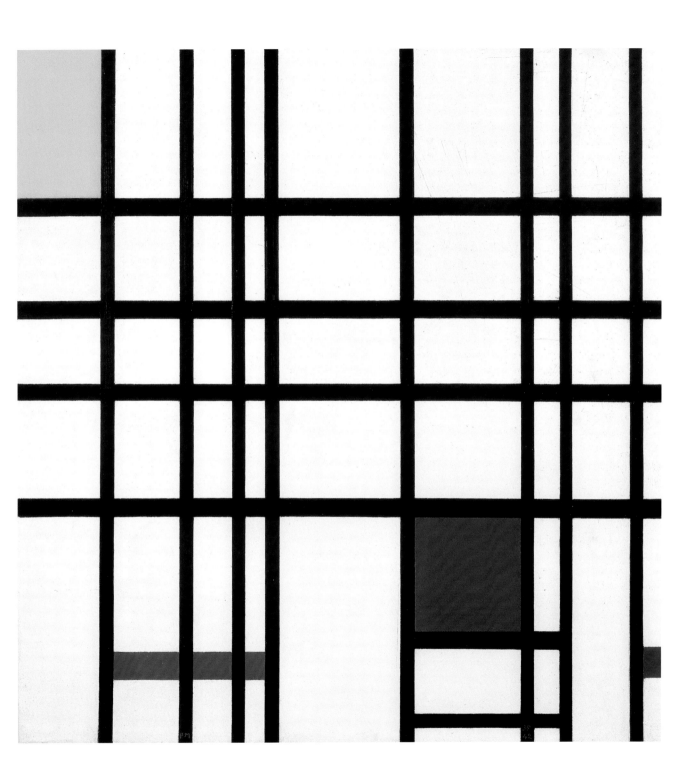

뉴욕, 1941 / 부기우기
New York, 1941 / Boogie Woogie

1941–42년, 캔버스에 유채, 95.2×92cm
뉴욕, 헤스터 다이아몬드 컬렉션

'뉴욕'은 몬드리안의 후기작에서 가장 자주 등장하는 제
목이다. 1940년에 런던에서 뉴욕으로 이주한 후 그는 새
로운 회화 구성을 발전시켰다. 검은 선 망조직과 통합
된 색띠는 망조직을 대체하고 결국 해체한다.

몬드리안은 1896–97년부터 순교자를 그린 그림(8쪽)을 모사했다. 이를 통해 지
난 오래된 것을 모사함으로써 새로운 것에 내용을 부여하는 교회의 목표를 뒷받침
할 수 있었다. 다음에 그는 피카소 스타일의 회화를 모사했고 이제는 자기 자신을 모
사하기 시작한다.

1936년 작인 〈구성 – 하양·빨강·노랑〉(77쪽) 같은 작품들은 추상성을 강조하는
기계적 반복이라는 기법상의 특징과 함께 참신하고 선적인 기념비성을 획득한다. 몬
드리안의 작업량은 늘었고 작품을 구성할 때 그는 자신의 결정권이 개입될 때까지
끊임없이 기계적인 반복 원리에 자신을 내맡긴 듯이 보였다. 종종 고립되어 나타나
는 색면이 그 역할을 맡았다(80, 81쪽 참조). 1937년 작 〈선과 색의 구성〉(78쪽) 같은 작
품에서 그는 선 구조의 그리드에 고전적인 비례를 부여하는 데 성공했다. 이것만으
로도 '장식미술의 렘브란트'가 되겠다는 그의 오랜 열망은 충족되었다.

1920년대에 작업 중 사진 찍히기를 거부하던 그는 1933년에는 완성된 작품 앞에
짙은 색 양복을 입고 포즈를 취했고, 이제는 미완성의 작품 앞에서 작업복 차림으로
사진 찍히는 것을 좋아하게 되었다(73쪽). 그는 '새로움의 전문가'로 보이기를 원했다.

구유럽 및 그 회화와 결별하려는 그의 바람은 미국 이주를 계획하게 했다. 1934
년에 미국에서 온 젊고 매력적인 미술학도 해리 홀츠먼이 몬드리안을 발견했다. 몬
드리안에게 그는 완전히 새로운 시작의 가능성을 상징하는 것처럼 보였다. 1938년 9
월에 몬드리안은 그에게 보내는 편지에 "자네도 알다시피 나는 항상 뉴욕에서 살고
싶었다. 그러나 그럴 용기가 없었다"라고 썼다. 1938년에 그는 처음으로 런던에 갔
고 전쟁 위협으로부터 안전하다는 느낌을 받았다. 그러나 1940년에 살고 있던 햄스
테드에 폭탄이 떨어지자 그는 뉴욕으로 향했다.

몬드리안이 1933년에 이룬 자신의 발견으로 귀환한 것은 파리를 떠나고 나서다.
그가 검은 선과 색선을 결합하기가 무섭게 고전적인 효과의 울림은 사라졌다. 〈노
랑·파랑·빨강의 구성〉(83쪽)과 〈노랑·빨강의 구성 제9〉(82쪽)처럼 1937년에서 1942

잭슨 폴록

여름철: 제 9A(부분)
Summertime: No. 9A (detail)

1948년, 캔버스에 유채와 에나멜, 84.5×549.5cm
런던, 테이트 갤러리

후기작에서도 몬드리안은 가장 전위적인 미술가의 면
모를 보여준다. 그는 폴록을 신진 미술가들 가운데 가
장 흥미로운 작가라고 생각했다.

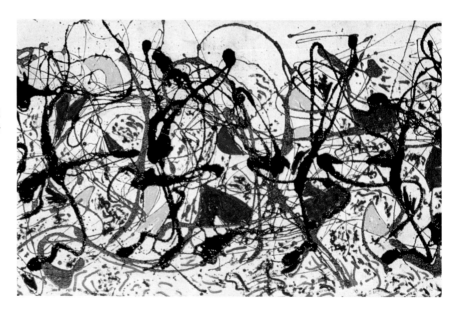

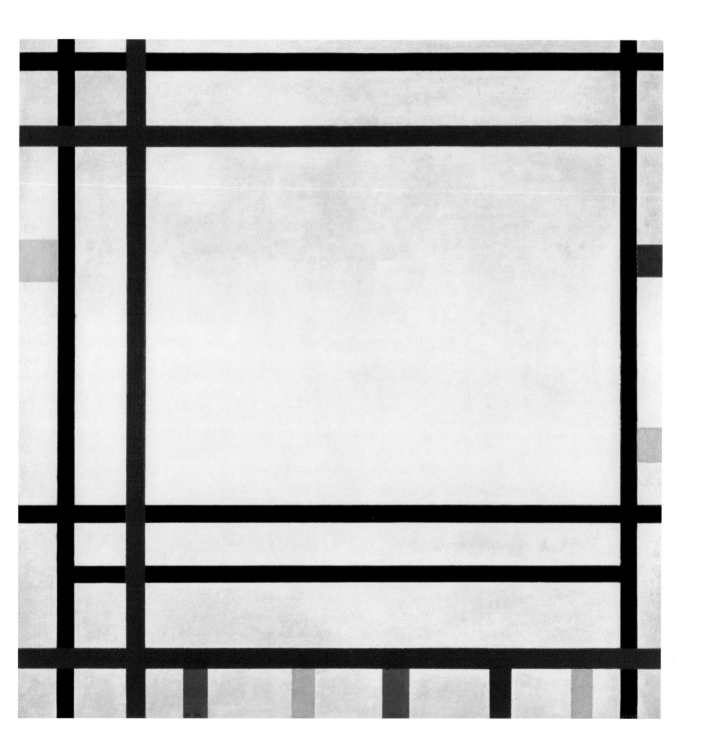

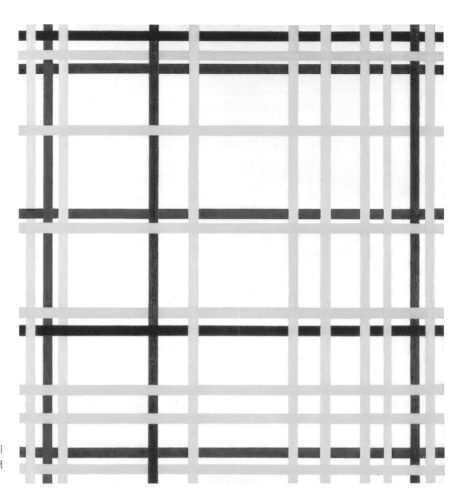

뉴욕시
New York City
1942년, 캔버스에 유채, 119.3×114.2cm
파리 국립근대미술관, 퐁피두센터

검은 선과 원색 직사각형 모두 사라지고 남은 것은 리드미컬한 짜임뿐이다. 이 짜임 안에서 수직과 수평의 색 띠들이 교차한다.

87쪽
뉴욕시 1(미완성)
New York City 1
1941년, 캔버스에 유채와 색칠한 종이띠, 119×115cm
뒤셀도르프, 노르트라인-베스트팔렌 미술관

뉴욕에서 몬드리안은 당시 막 등장한 접착 색테이프를 이용해 그의 띠 작업을 구상하는 방식을 발견했다. 그는 테이프들이 상호 관계 속에서 제자리를 잡을 때까지 자리를 이동시켜 흰색 캔버스에 본인이 원하는 리듬감을 만들어나갔다.

년 사이에 제작된 작품에서는 찬란하고 아른거리는 효과를 내는 다양한 색채의 선들이 교차하며 유희하는 인상이 되살아난다. 〈뉴욕, 1941/부기우기〉(85쪽)에서는 작품 외부에 존재하는 색선의 망조직이 안쪽으로 움직여 검은 그리드와 결합한 것처럼 보인다. 유채색과 무채색의 조직적인 대조는 완전히 사라졌다. 몬드리안은 이제 자신의 작품을 '뉴욕'이라고 부른다. 뉴욕이라는 도시에서 그는 현실과 엄격하게 구분된, 새로운 삶을 위한 상상의 영역을 표시할 필요를 더 이상 느끼지 않았다. 그는 이곳에서 생애 가장 행복하고 평화로운 시절을 보냈다. 전에 없던 극단적인 행동으로 그는 형제의 상속권을 박탈하고 해리 홀츠먼을 그의 유일한 상속인이자 유언집행인으로 지명했다.

1941년에 그는 『현실에 대한 진정한 시각을 향하여』라는 반(半) 자서전적인 글을 썼다. 물론 여기서 '진정한 시각'은 몬드리안이 자신의 스튜디오 창밖을 향해 던진 시선을 의미하며, 1914년 이후로 그는 이를 통해 세계의 본질을 재현적인 묘사보다 추상회화로 더 잘 포착할 수 있다는 점을 증명하기 위해 노력해왔다. 자신의 삶을 조망하며 몬드리안은 마치 자신이 태어날 때부터 작업실에서 산 듯이 썼다. 그는 자신이 살아보지 못한 꿈의 삶을 묘사했으며, 이를 하나의 미술작품이자 그의 작품세계에 있어 상상력의 원천으로 양식화했다. 이 점은 왜 몬드리안이 훗날 추상미술의 의

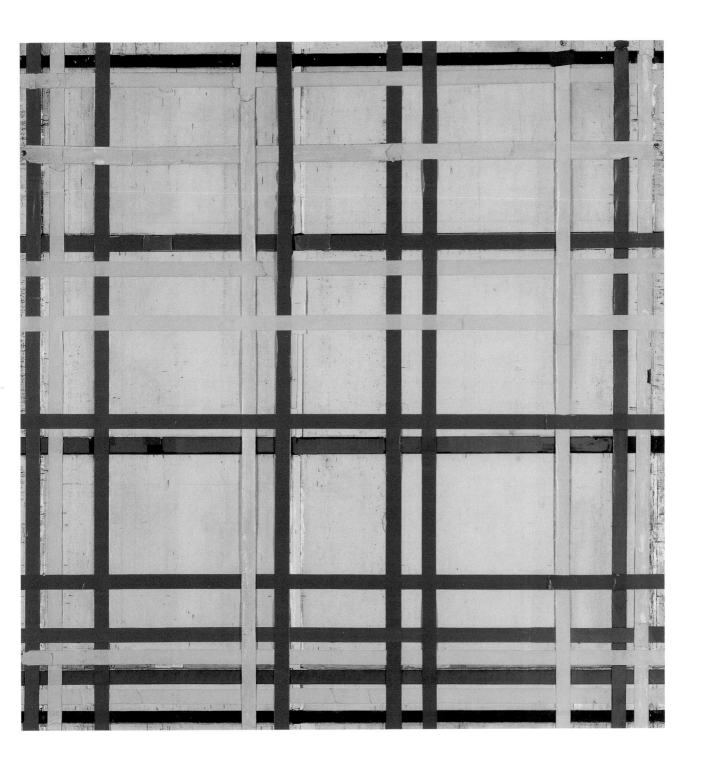

89쪽

브로드웨이 부기우기
Broadway Boogie Woogie
1942-43년, 캔버스에 유채, 127×127cm
뉴욕, 현대미술관

후기작에서 몬드리안은 작품을 약동하는 색채의 활기찬 리듬으로 상승시키고자 했다. 몬드리안은 춤에 대한 열정이 있었고 재즈를 좋아했다. 작품 제목은 그의 작품이 리드미컬한 당김음의 부기우기와 개념적으로 유사함을 알려주는 듯하다.

미를 입증하기 위해 평생을 다해서 마련한 모든 유익한 이론들을 포기했는지 설명해준다. 그는 이제 제대로 그리기 위한 기반이 충분히 잡혔다고 확신한 것이다.

'새로움의 전문가'로서 몬드리안은 다양한 재료를 사용하는 데 관심을 가졌다. 고무를 바른 종이띠처럼 생긴 점착성의 색테이프가 뉴욕 시기에 처음으로 등장한다. 몬드리안은 테이프를 여러 개 구입했고 이로써 캔버스에 반복해서 칠하던 이전의 고된 방식보다 훨씬 빨리 작품을 만들 수 있었다. 1941년 작 〈뉴욕시 1〉(87쪽)을 포함해 테이프를 이용한 습작 스케치 몇 점이 남아 있고 이런 방식으로 표현된 일부 스케치들은 작품 〈뉴욕시〉(86쪽)처럼 회화로 완성되었다.

그는 이제 거의 한 바퀴를 돌아 1918-19년 그리드 회화의 무계획한 제작 방식으로 복귀한다. 아마도 이것이 그가 항상 목표한 바였을 것이다. 1919년의 밝은 색채의 그리드 작품은 전통적인 기법으로 제작된 작품을 다소 교란시키는 냉정함과 기계적인 특성을 지녔다.

최종 결과물을 미학적인 것으로 만들기 위해 몬드리안은 자신의 무계획한 접근 방식에 적합한 새로운 회화 매체가 필요했다. 또한 그는 작품 안에서 기술과 재료, 디자인을 조화시킬 새로운 기술이 필요했다. 몬드리안의 뉴욕 시리즈에서 색선을 이용한 작품들은 무계획한 배열을 조절하고 작품 요소들을 변경하고 재편성하는 그의 능력을 보여주는 뛰어난 예다.

당시 뉴욕에 살던 많은 유럽 화가들 중 어느 누구도 미국 현대회화에 대해 몬드리안만큼 잘 알지 못했다. 그는 1950년대에 가장 중요한 화가의 한 명인 잭슨 폴록의 발견자로 간주된다. 몬드리안의 화상이었던 페기 구겐하임은 폴록의 작품에 나타난 선들의 어지러운 얽힘에 매우 당황스러워했는데, 소문에 따르면 몬드리안이 그녀에게 그동안 자신이 보아온 가장 흥미로운 작품의 하나라고 말했다고 한다. 몬드리안처럼 폴록은 수년간 피카소의 작품을 탐구했고, 이 점은 1948년의 〈여름철: 제

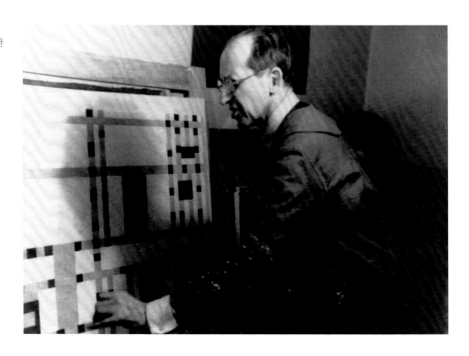

프리츠 글라르너
뉴욕에서 〈브로드웨이 부기우기〉 작업 중인 몬드리안
1942-43년, 취리히, 쿤스트하우스, 글라르너 자료실

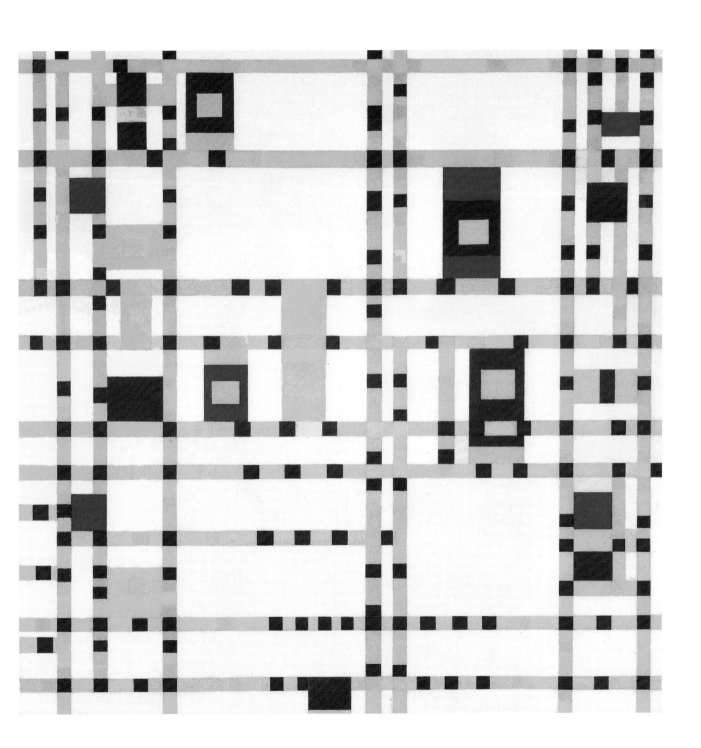

89

프리츠 글라르너
피에트 몬드리안 사망 후 그의 작업실
1944년, 취리히, 쿤스트하우스, 글라르너 자료실

몬드리안은 다시 한번 자신이 꿈꿔온 삶으로 전환된 미술의 무대 배경으로 자신의 작업실을 끌어들인다. 수십 년간 그의 작품을 지배한 원색의 기하학적인 패널들이 벽을 가로질러 리드미컬하게 배치되어 있다.

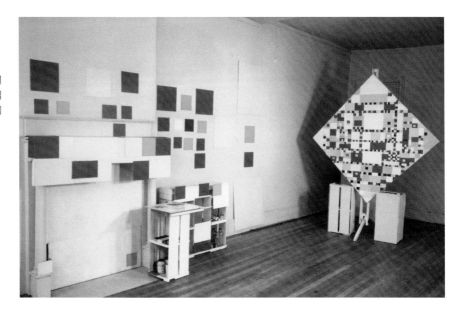

9A〉(84쪽)와 같이 선의 망조직과 색면이라는 입체주의의 핵심 요소를 사용한 많은 그의 작품에서 명백하게 드러난다. 그러나 폴록은 채색된 선을 이용했고 1943년부터 줄곧 회화 표면을 가로지르며 여러 중심을 만들고 형태를 고르게 배분하면서 충동적인 선의 얽힘을 화폭에 뿌렸다. 이러한 양식은 곧 미국에서 '올—오버'(all-over)로 알려지는데, 몬드리안은 1914년부터 이미 알고 있었다.

당시 시작된 회화의 새로운 흐름은 오늘날 형태 없음을 이상으로 삼는 추상표현주의로 알려져 있다. 몬드리안은 항상 명확하고 기하학적인 형태를 대표했고 후기 작품에서는 다시 밝은 색채의 그리드와 색선의 결합을 시도했다. 그의 의도는 색 입자들이 음악적으로 배열된 태피스트리를 만드는 것이었으나, 개별 선이 색의 율동에 의해 반복적으로 중단되는 1942–43년 작 〈브로드웨이 부기우기〉(89쪽)는 그에게 만족스러운 결과를 가져다주지 못했다.

〈승리 부기우기〉(91쪽)는 한층 더 나아가, 선과 면이 간신히 구분되는 정도로 형태가 용해되어 가물거리는 효과의 거친 리듬을 보여준다. 아마도 그는 제2차 세계대전이 끝나기를 바라며 이 작품의 제목을 지었던 것 같다. 이 작품은 정치적으로 중요한 순간과 유럽 회화의 전통적인 형식에 대한 작가 개인의 승리의 결합을 암시한다. 이 작품은 추상의 역사적인 필요성에 대한 몬드리안의 마지막 증명이 되었다. 몬드리안이 새로운 분야를 개척하고자 제작한 이 작품은 1944년 그의 사망으로 인해 미완성으로 남았다.

91쪽
승리 부기우기(미완성)
Victory Boogie Woogie
1942–44년, 캔버스에 유채와 종이, 대각선 178.4cm
헤이그 시립미술관

아마도 제2차 세계대전의 승리를 기대하며 이름 붙인 듯한 몬드리안의 이 마지막 작품은 1944년 2월 1일 작가가 사망함으로써 미완성작이 되었다. 조밀함과 다양한 색채, 선 그리드의 강조는 더욱 무형적이고 음률감 넘치는 회화상을 향해 끊임없이 새롭게 역동하고 리드미컬하게 변형되는 화면에 대한 남다른 감각을 전해준다.

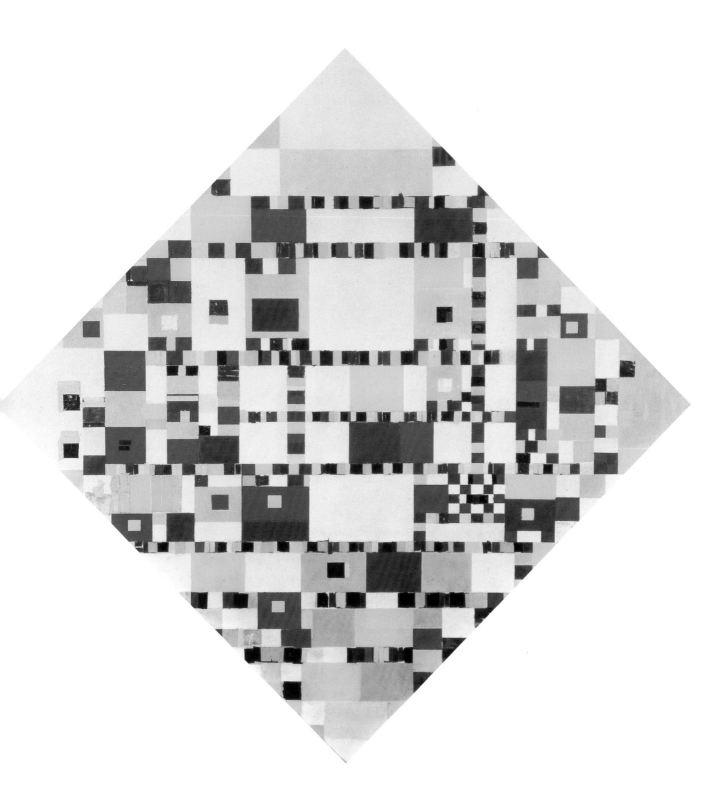

91

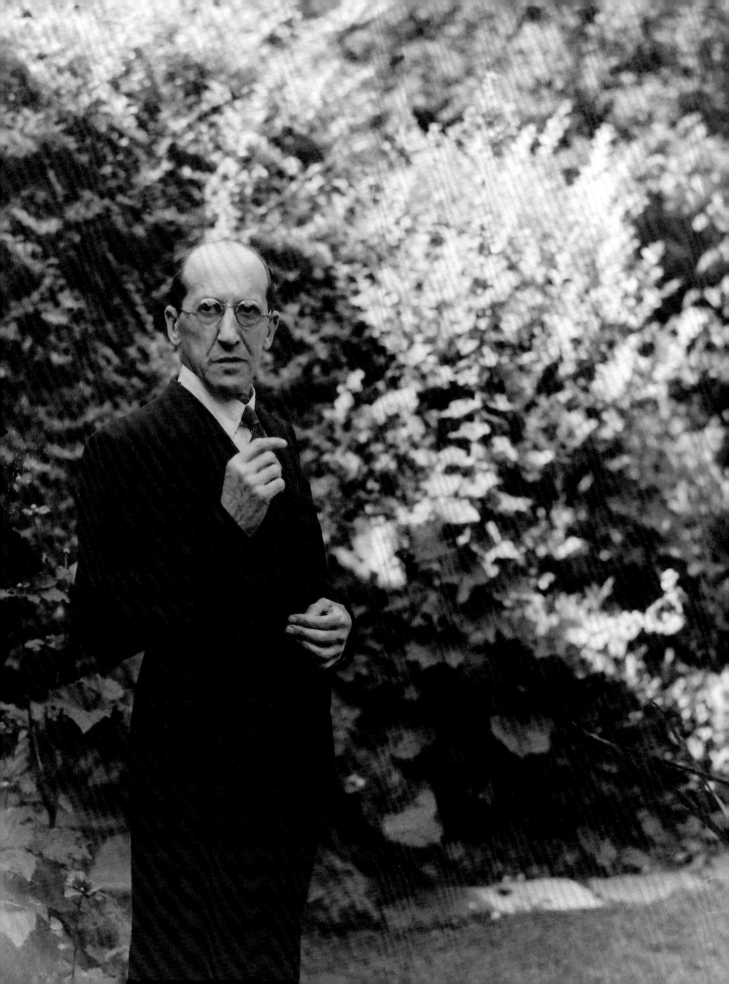

피에트 몬드리안
1872 - 1944
삶과 작품

1872 3월 7일 아메르스포르트에서 피테르 코르넬리스 몬드리안이 교사인 피테르 코르넬리스 몬드리안과 그의 부인 요한나 크리스티나 몬드리안(네 코크) 사이 둘째로 태어남. 한 누이와 세 형제는 각각 요한나 크리스티나(1870년생), 빌렘-프레데릭(1874년생), 로우이스 코르넬리스(1877년생), 카렐(1880년생).

1892 암스테르담의 레이크스아카데미 보르 벨덴데 쿤스트에 들어가 회화 공부. 네덜란드 개혁교회에 참여하고 신교도 출판인이자 정치인 요한 아담 보름세르의 집에서 1895년까지 지냄.

1901 젊은 미술가들을 위한 장학제도인 로마 대상에 지원하나 심사위원단에게 재차 거절당함.

1904/05 브라반트의 위덴으로 이주하여 풍경화에 몰두.

1906 빌링크 반 콜렌 상을 수상하고 겨울을 미술가 휠스호프-폴과 함께 올레 근처 농장에서 보냄.

1909 1월 암스테르담 시립미술관이 몬드리안과 코르넬리스 스포르, 얀 슬로이테르스의 회화 전시회를 엶. 신지학 협회에 가입. 어머니 사망.

피에트 몬드리안, 1892년

약혼녀 흐레트 헤이브루크와 함께, 1914년경

1911 암스테르담 미술가 연합인 현대미술 모임의 첫 전시회에 참여. 피카소와 브라크도 이 전시에 참여함. 12월 말 파리로 이주. 이때부터 네덜란드 이외 지역에서는 스스로를 피에트 몬드리안으로 부름

1914 네덜란드로 돌아와 1916년에 예술가들의 집단 거주지인 라렌으로 이주. 미술사가이자 컬렉터 크뢸러-뮐러의 고문 H. P. 브레메르가 그에게 연금 지급.

1917 10월부터 테오 반 두스뷔르흐가 발행하는 월간 잡지 『데 스틸』에 기고.

1919 여름에 파리로 돌아옴. 브레메르가 연금 취소.

1920 연초에 몬드리안은 그림 그리기를 포기하려 함. 미술이론에 대한 그의 저서 『신조형주의』가 파리에서 출판됨.

1921 아버지 사망.

1925 그의 저서 『새로운 형태』가 바우하우스 총서 제5권으로 독일에서 출판됨.

1926-31 개인 서재와 무대 배경을 디자인함. 새로운 건축과 도시계획에 대한 글을 집필. 이 글들은 무정부주의자 아르투르 뮐러-레닝이 발행하는 정기간행물 『i 10』에 게재됨. '원과 직사각형'과 '추상창조' 그룹전에 참여함. 미국인 캐서린 S. 드레이어와 A. E. 갤러틴을 비롯한 국제적인 컬렉터들이 다수의 몬드리안 작품을 구입. 자

신의 저술『새로운 미술 – 새로운 삶』의 출판사를 찾지 못함.

1930 힐베르쉼의 새 청사를 위한 작품 한점을 의뢰받음.

1932 암스테르담 시립미술관에서 그의 60회 생일을 기념하는 회고전 열림. 헤이그 시립미술관에 전시될 작품 한 점을 의뢰받음.

1938 9월 런던으로 이주. 헴스테드 저택에서 미술가 벤 니콜슨, 바버라 헵워스와 함께 생활함.

1940 9월 뉴욕으로 이주. 미국의 추상미술가들과 많은 전시에 참여. 헤리 홀츠만을 그의 유일한 상속인으로 지명.

1941 그의 자서전『현실에 대한 진정한 시각을 향하여』가 출판됨.

1944 2월 1일 폐렴으로 사망. 마지막 작품 〈승리 부기우기〉는 미완성으로 남음.

참고문헌

몬드리안의 저작

Robert P. Welsh and Joop M. Joosten (eds.), *Two Mondrian Sketchbooks 1912–14*, Amsterdam, 1969

Piet Mondrian, "De Nieuwe Beelding in de Schilderkunst," in: *De Stijl,* vol. 1, 1917–18, nos. 1–12

Piet Mondrian, "Natuurlijke en abstracte realiteit. Trialoog (gedurende een wandeling van buiten naar de stad)," in: *De Stijl,* vol. 2, 1918–19, no. 8 to vol. 3, 1919–20, no. 2

Piet Mondrian, "Plastic art and new plastic art 1937 and other essays 1941–43," in: *The documents of modern art,* New York, 1951

Hans L. Conrad Jaffé (ed.), *Mondrian und De Stijl,* Cologne, 1967

Piet Mondrian, *Neue Gestaltung,* Mainz, 1974 (reprint of bauhausbuch no. 5)

Harry Holtzman and Martin S. James (editor and translator), *The New Art – The New Life: The Collected Writings of Piet Mondrian,* London, 1987

단행본

Cor Blok, *Piet Mondriaan. Een catalogus van zijn werk in Nederlands openbaar bezit,* Amsterdam, 1974

Carel Blotkamp, *Mondriaan in detail,* Utrecht and Antwerp, 1987

Kermit Swiler Champa, *Mondrian Studies,* Chicago, London, 1985

Susanne Deicher, *Piet Mondrian. Protestantismus und Modernität,* Berlin, 1994

Herbert Henkels (ed.), *Albert van den Briel: 't is alles een groote eenheid, Bert. Piet Mondriaan, Albert van den Briel en hun vriendschap,* Haarlem, 1988

Hans L. Conrad Jaffé, *De Stijl 1917–1931. Der niederländische Beitrag zur modernen Kunst,* Frankfurt, Berlin and Vienna, 1965

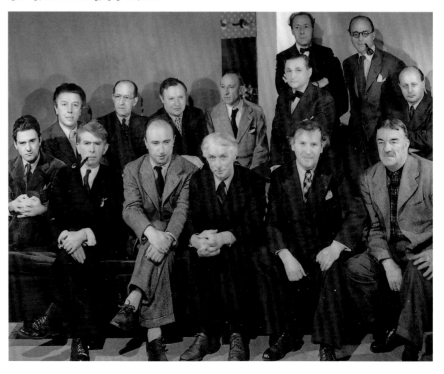

위
파리의 볼테르 레스토랑에서 친구들과 어울린 몬드리안, 1930년
왼쪽에서 오른쪽으로: 로베르 들로네, 장 아르프, 헨리크 스타제프스키, 플로랑스 앙리, 미셸 쇠포르, 브르제코프스키, 티네 반통게를로, 테오도르 베르너와 그의 아내, 소피 타외버–아르프, 피에트 몬드리안, 소냐 들로네

아래
뉴욕으로 망명한 유럽 미술가들, 1942년
첫 줄 왼쪽에서 오른쪽으로: 마타, 오시프 잣킨, 이브 탕기, 막스 에른스트, 마르크 샤갈, 페르낭 레제
둘째 줄 왼쪽에서 오른쪽으로: 앙드레 브르통, 피에트 몬드리안, 앙드레 마송, 아메데 오장팡, 자크 립시츠, 첼리체프, 쿠르트 젤리히만, 외젠 베르만

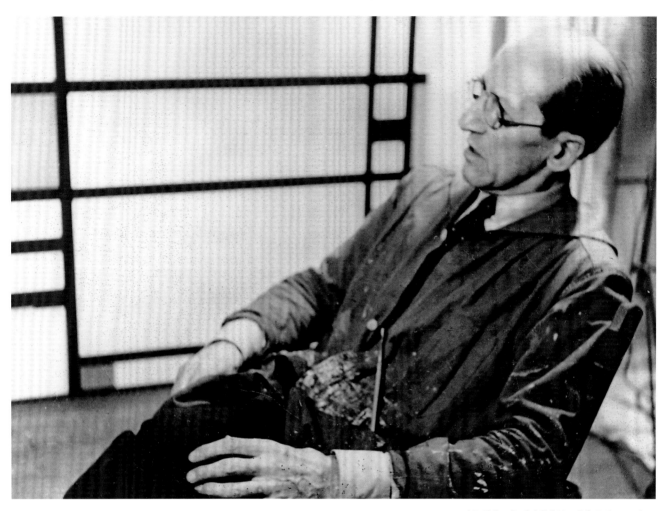

Hans L. Conrad Jaffé, *Piet Mondrian,*
Cologne, 1990

Jacques Meuris, *Piet Mondrian,* Paris, 1991

John Milner, *Mondrian,* London 1992

Maria Grazia Ottolenghi (ed.), *L'Opera Completa
di Mondrian,* Milan, 1974

전시 도록

Piet Mondrian 1872–1944, Centennial Exhibition,
The Solomon R. Guggenheim Museum,
New York, 1971

*Mondrian. Zeichnungen, Aquarelle, New Yorker
Bilder,* Staatsgalerie Stuttgart, 1980

Mondrian. From figuration to abstraction,
Gemeentemuseum Den Haag, 1987

Piet Mondriaan. Een Jaar in Brabant 1904/1905,
Den Bosch, 1989

Mondriaan aan de Amstel, Amsterdam, 1994

도판 출처

The publishers wish to thank the museums,
collectors, archives and photographers for
illustrations and for their helpful assistance
during the production of this book. In addition
to the collections and institutions mentioned in
the captions, the following acknowledgments
are also due:
akg-images, Berlin: 60, 79
Jörg P. Anders, Berlin: 16 below
Herbert Boswank, Dresden: 63
Bridgeman Images, Berlin: 4
Angela Bröhan, Munich: 52 above
Martin Bühler, Öffentliche Kunstsammlung
Basel, Basle: 49, 56, 75
A. E. Gallatin Archives, Philadelphia: 73
David Heald, New York: 47, 61
Jürgen Karpinski, Dresden: 10 middle
Tim Koster, RBK The Hague: 51 below,
 52 below, 62 below
The Museum of Modern Art, New York/
 Scala, Florence: 81
Rheinisches Bildarchiv, Bonn: 59
Charles Uht, New York: 32 below
Scala, Florence: 80

피에트 몬드리안
PIET MONDRIAN

초판 발행일 2022년 2월 28일
지은이 수잔네 다이허
옮긴이 주은정
발행인 이상만
발행처 마로니에북스
등록 2003년 4월 14일 제2003−71호
주소 (03086) 서울특별시 종로구 동숭길 113
대표전화 02−741−9191
편집부 02−744−9191
팩스 02−3673−0260
홈페이지 www.maroniebooks.com

본문 2쪽
피에트 몬드리안, 1920년경 사진
헤이그 시립미술관

본문 4쪽
구성 No. 10
Composition No. 10
1939−42년, 캔버스에 유채, 79.5×73cm
개인 소장

ISBN 978−89−6053−614−2(04600)
ISBN 978−89−6053−589−3(set)

책값은 뒤표지에 있습니다.